高等学校公共艺术课程精品教材系列

新形态教材

中国美术学院慕课配套教材

陈正达　主编

水印版画技法

李小彬　著

中国美术学院慕课配套教材

中国美术学院出版社

前言

印刷术起源于中国，承载着中国文化数千年文脉，为人类文化传播与交流做出卓越贡献。自隋唐发明印刷术以来，其逐渐演变为雕版印刷、活字印刷等形式，使大量文化典籍和经典著作得以传承。尽管在技术不断更迭的今天，印刷术与书籍之间的联系逐渐疏远，但脱胎于印刷术的水印木刻技术却深深地吸引着众多艺术家。水印木刻，亦被广泛称为水印版画，具有独特的艺术韵味。艺术家们不断拓展水印版画的技术语言，创造着中国木版画的新辉煌。

　　在现代，水印版画脱离了印刷属性，作为一种艺术媒介得到应用。因此，掌握水印版画的材料性能变得尤为重要，只有精准控制水、色、版、纸之间的关系，才能更好地呈现水印版画的魅力。水印版画有着鲜明的艺术语言，水印版画之美，在于版味、刀味、水味的交融，见于平面美、韵味美、印痕美，是传承中华文化、展现中华美学风范的优秀载体。

　　近年来，美育成为社会文化的热点，以传统文化为依托的水印版画，蕴含着深厚的历史和文化信息，具有中华民族独特的审美情趣，为美育提供了丰富的艺术资源。要开发这一宝贵资源，我们需要了解水印版画的历史与技艺，以此作为创作的基础；深入研究水印版画的美学内涵，领悟、掌握其艺术形式的精华，成为创作的不竭源泉；拓展水印版画的边界，将新时代审美风尚融入其中，让这一传统艺术焕发新生命。

　　如今，越来越多的人投身于水印版画创作，这既是对这门艺术的热爱和追求，更是对这门艺术蓬勃发展的有力推动。我们应当珍视并传承水印版画这一传统艺术，使其在当今艺术舞台上绽放更加璀璨的光彩。期望本书能为热爱水印版画的人们提供一些有益的帮助和启示。

目录

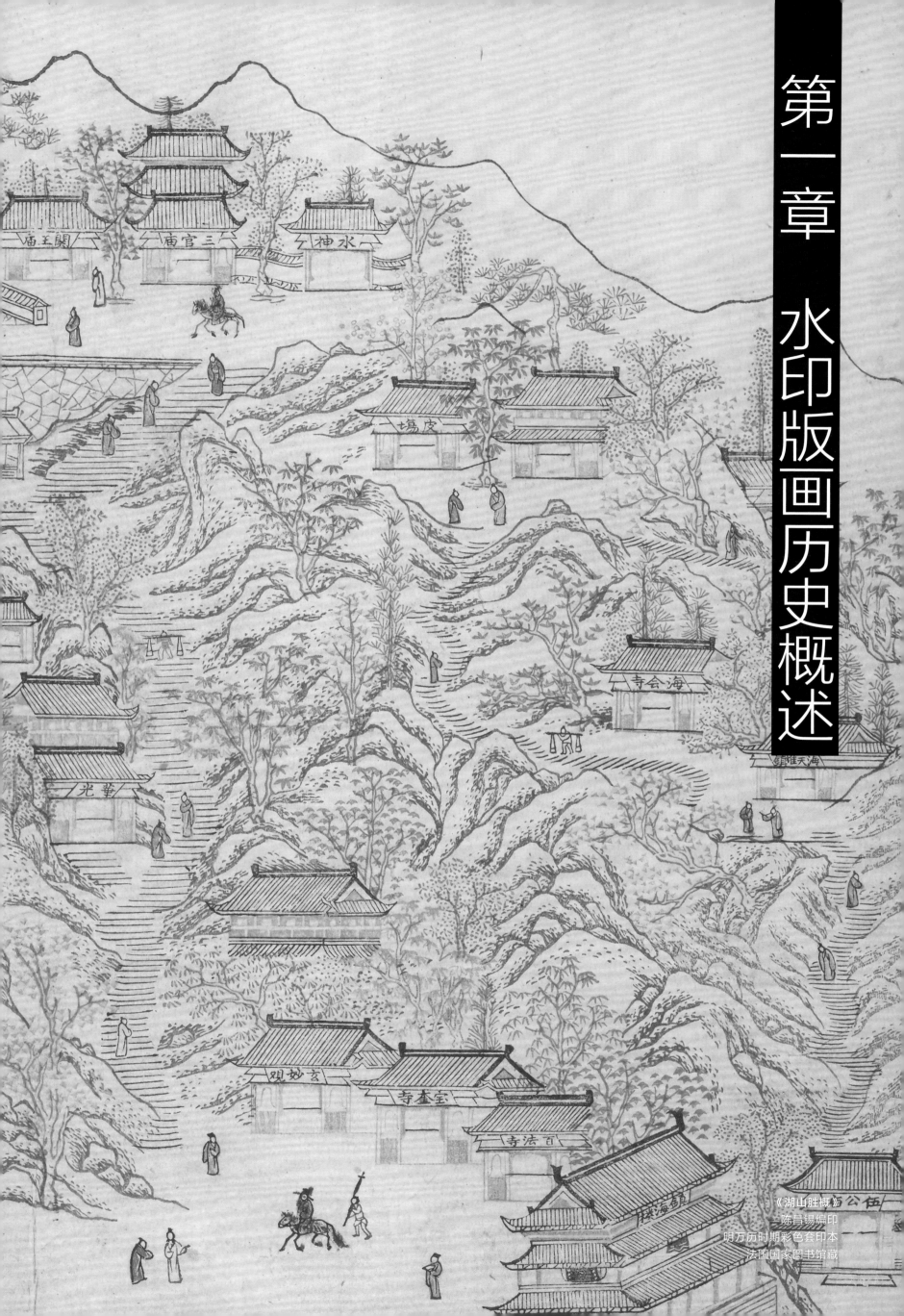

第一章 水印版画历史概述

《湖山胜概》
陈昌锡编印
明万历时期彩色套印本
法国国家图书馆藏

源于印刷术的木版画，早期主要以佛教题材为主，最著名的就是出土于敦煌藏经洞唐咸通九年（868）《金刚般若波罗蜜经》精美的卷首版画。北宋时期雕版印刷蓬勃发展，虽然宗教色彩依然浓重，但随着民间雕印盛行，木版画的应用范围开始变得十分广泛，题材由佛画扩展到民俗方面，至北宋晚期，更是发展出山水版画。明清之际彩色套印版画大发展，有墨谱、画谱、笺谱、年画……耳熟能详的有《萝轩变古笺谱》《西厢记》《芥子园画传》等等。由于中国古代版画所用印刷材料——墨、色，均为水性材料，所以中国古代版画的发展历史就是中国水印版画的发展史。

近代，传统印刷技术随着西方石印术的传入，存在消亡的危机。在鲁迅、郑振铎主持下，1934 年，北京荣宝斋开始翻刻《十竹斋笺谱》，传统水印版画技术得以保存至今。1945 年，荣宝斋在延续传统木版水印技艺的同时，开始用其复制国画，拓展了饾版水印技术的表现力。20 世纪 50 年代之后，版画家从传统木版水印中汲取营养，结合异域现代版画技法，扎根现实生活，创造出一批既有别于传统版画，又富有民族特色和时代精神的现代水印版画作品。

中国水印版画在不同时代语境及技术条件下都取得了辉煌的成就。希望借以下图像的梳理使更多人看到中华文化之美，感受水印版画所蕴藏的巨大创造力与艺术表现力。水印版画在国际文化艺术交流中享有盛誉，无论过去还是现在，都有其永不褪色的价值。今天，我们如何继承、弘扬这一文化遗产，是每位水印版画创作者都应思考的问题。传承中华优秀传统文化，弘扬中华美育精神，要把具有当代价值、世界意义的文化精髓提炼出来、展示出来。

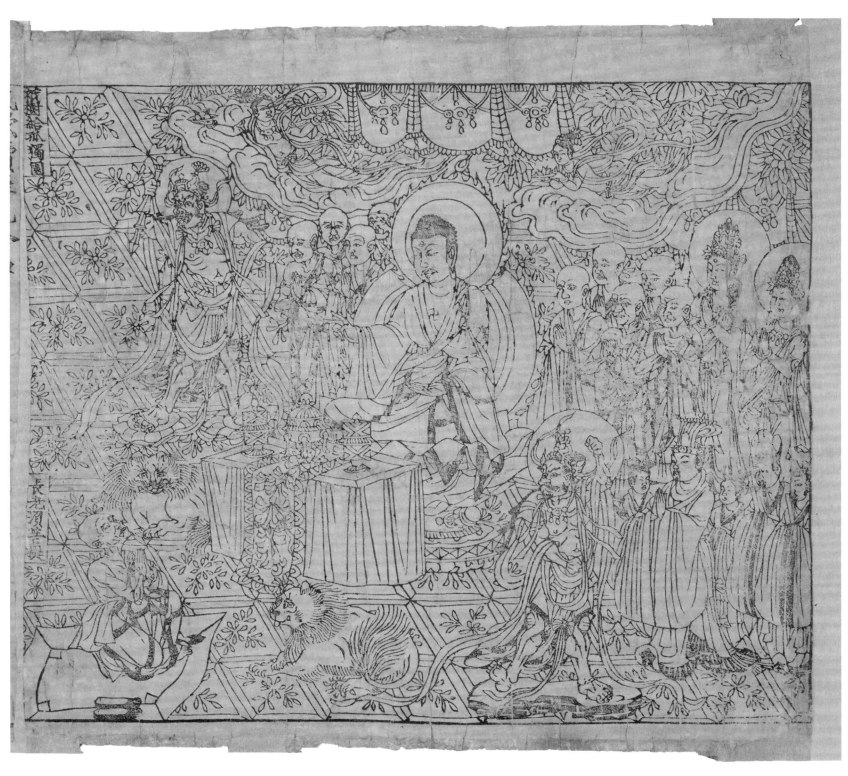

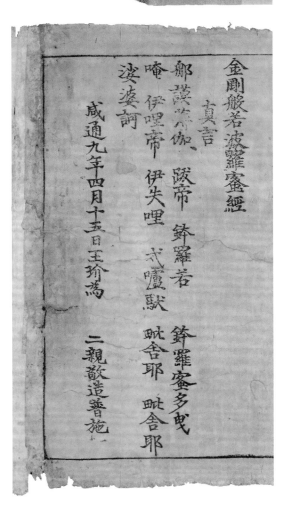

《金刚般若波罗蜜经》
唐咸通九年（868）
英国国家图书馆藏

是现存最早的、有明确纪年的雕版
印刷品。

上图：卷首版画
下图：卷尾刊印日期

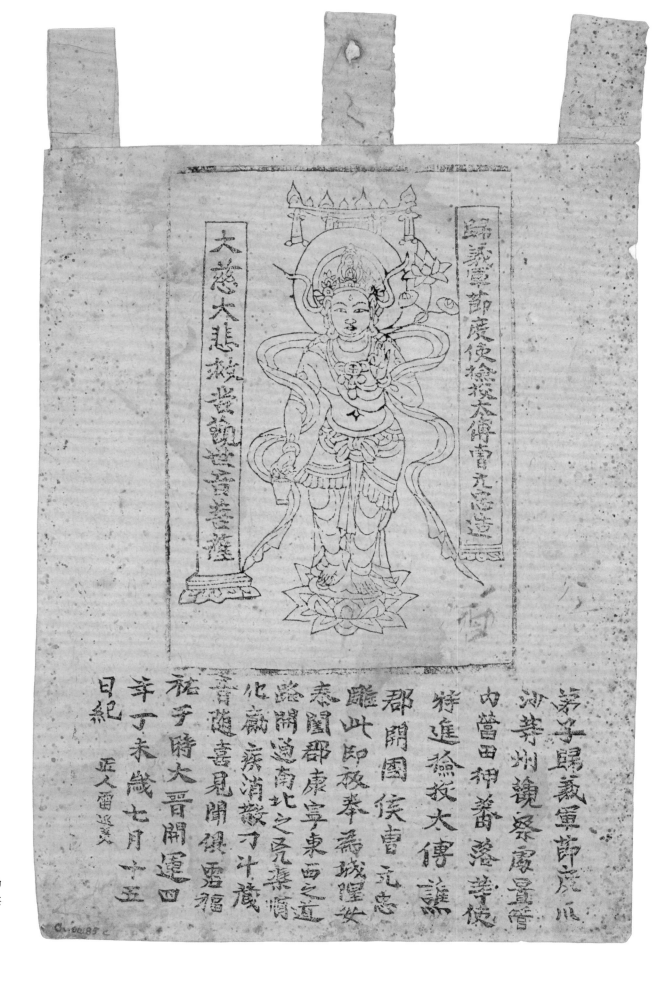

大慈大悲救苦观世音菩萨像
晋开运四年（947）
大英博物馆藏

现存最早的观音版画，首见最早的
雕版印刷术语"雕此印板"版画实
物，最早记录刻工姓名（雷延美）
的版画。

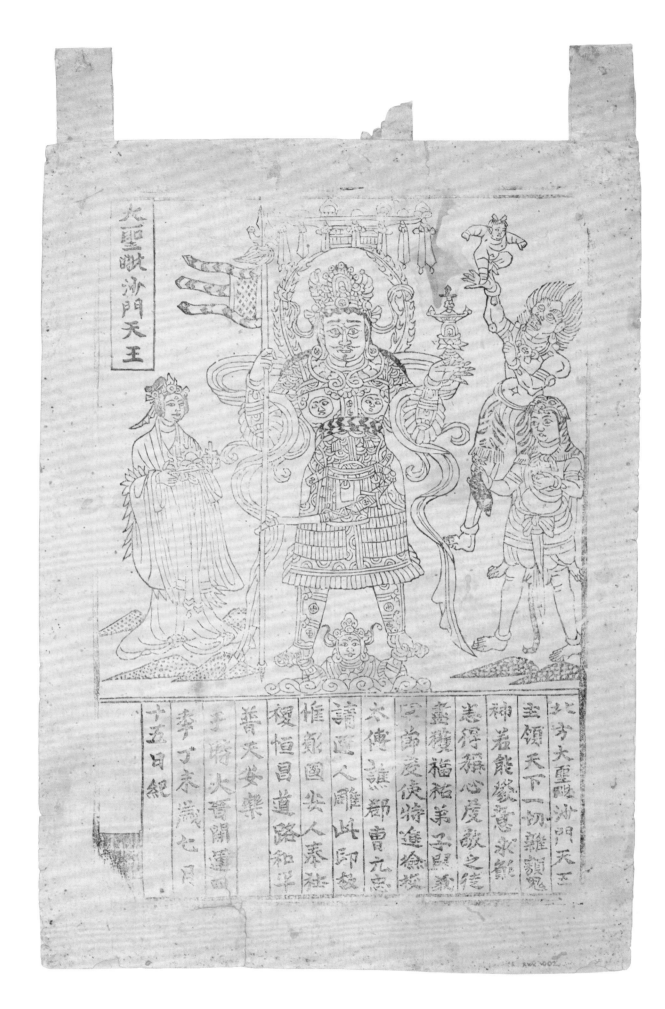

大圣毗沙门天王像
晋开运四年（947）
大英博物馆藏

005

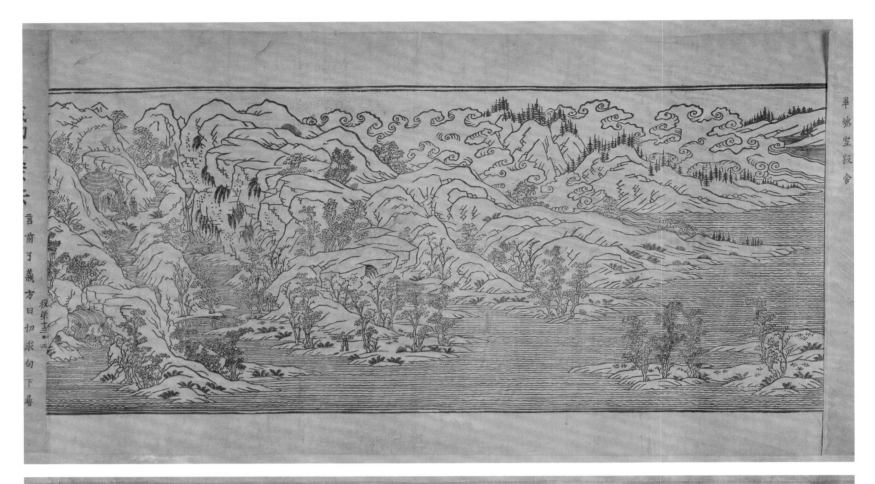

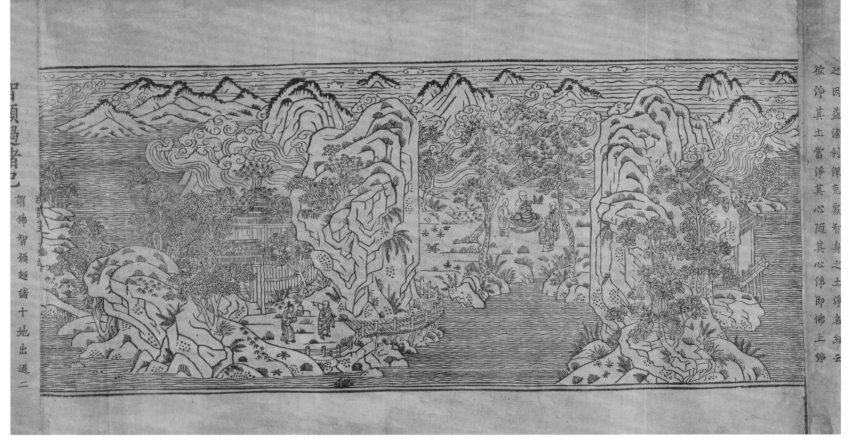

左图、右图：
《御制秘藏诠》
北宋大观二年（1108）
美国哈佛大学福格艺术博物馆藏

现存最早的山水版画。

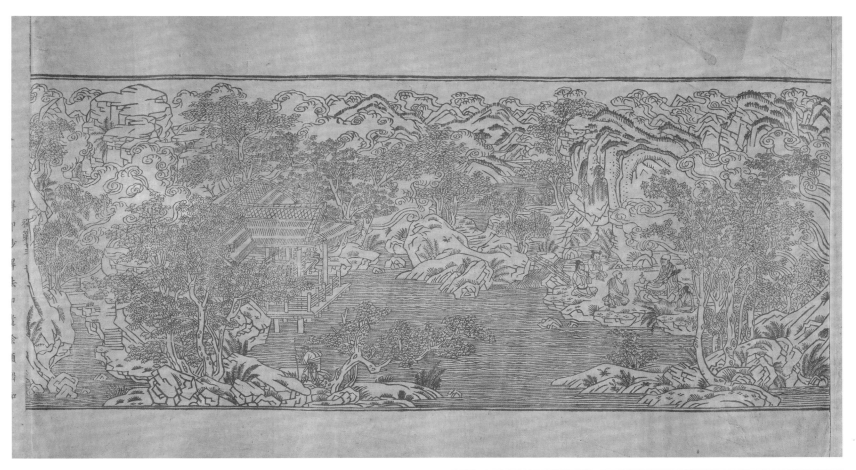

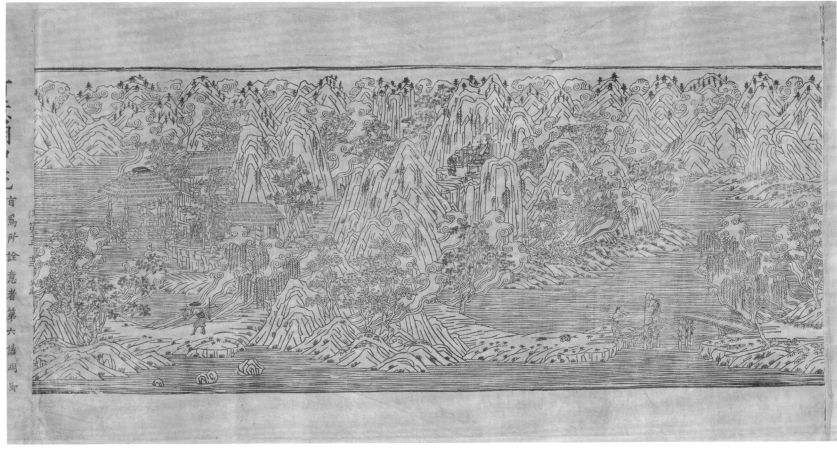

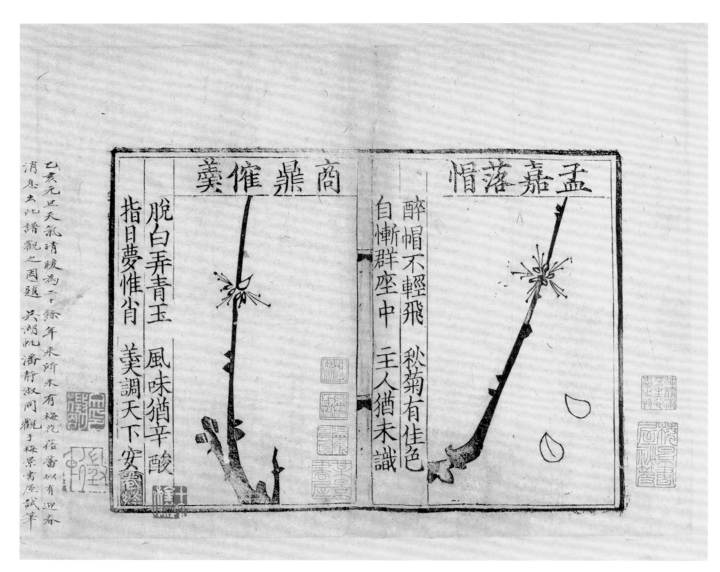

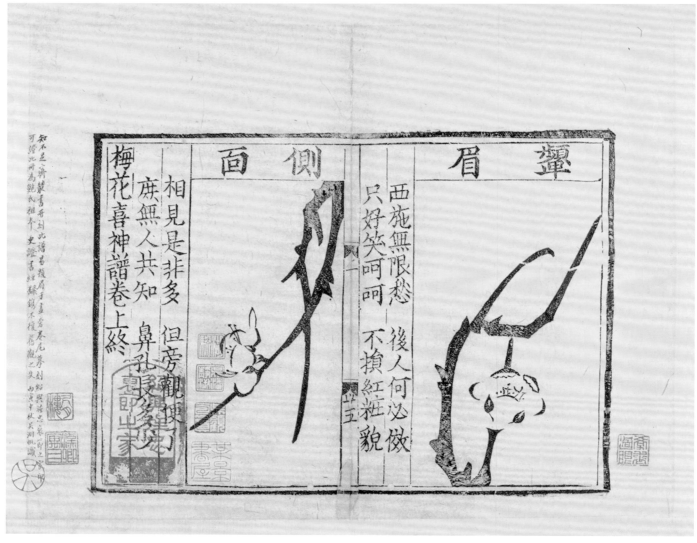

上图、下图：

《梅花喜神谱》

宋伯仁编绘

南宋景定二年（1261）金华双桂堂刻本

上海博物馆藏

现存最早的版刻画谱，此谱以诗附画，
以画配诗，诗画互释。

伏願上祝

皇圖鞏固帝道遐昌

佛日增輝法輪常轉

四恩總報三有均資法界冤親同圓種智者

夫優曇現瑞普獲馨香善逝應真皆蒙

《金剛般若波羅蜜經》（无闻老和尚注经图）
元至正元年（1341）
台北"国家图书馆"藏

现存最早的朱、墨套印版画。

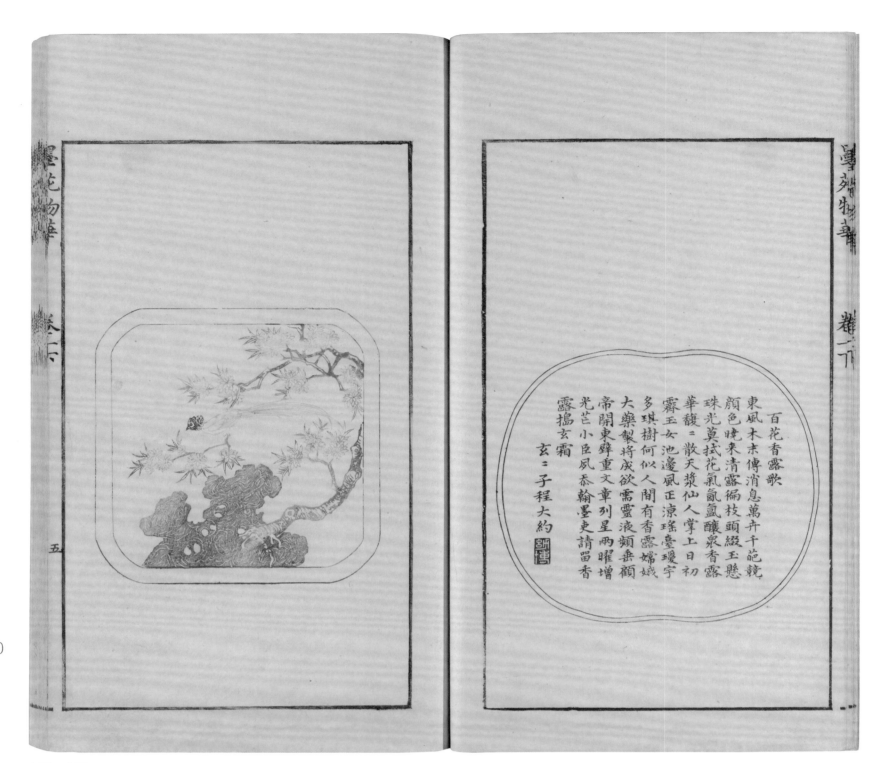

左图、右图:
《程氏墨苑》
程大约编
明万历三十三年（1605）滋兰堂彩印本（一版多色）
日本国立国会图书馆藏

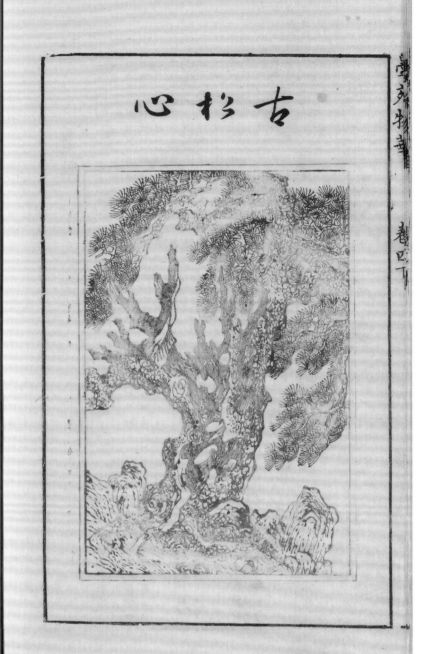

古松心

古松心墨

蘇易簡云雞足山古松心製墨絶佳余
因苑得之其言良信云
難足之陰虹枝森森玉兔分窟青鈴挺
岑茅犀光照柏麝香侵煙九萬搗堅潤
寸金

程涓

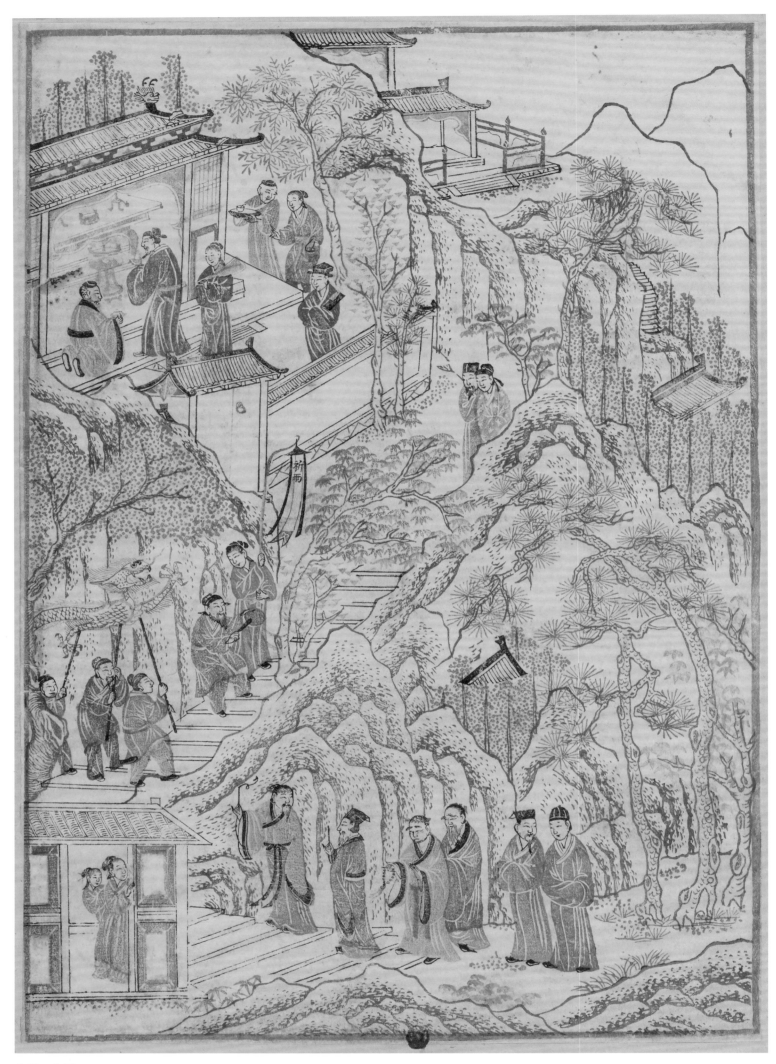

左图、右图：
《湖山胜概》
陈昌锡编印
明万历时期彩色套印本
法国国家图书馆藏

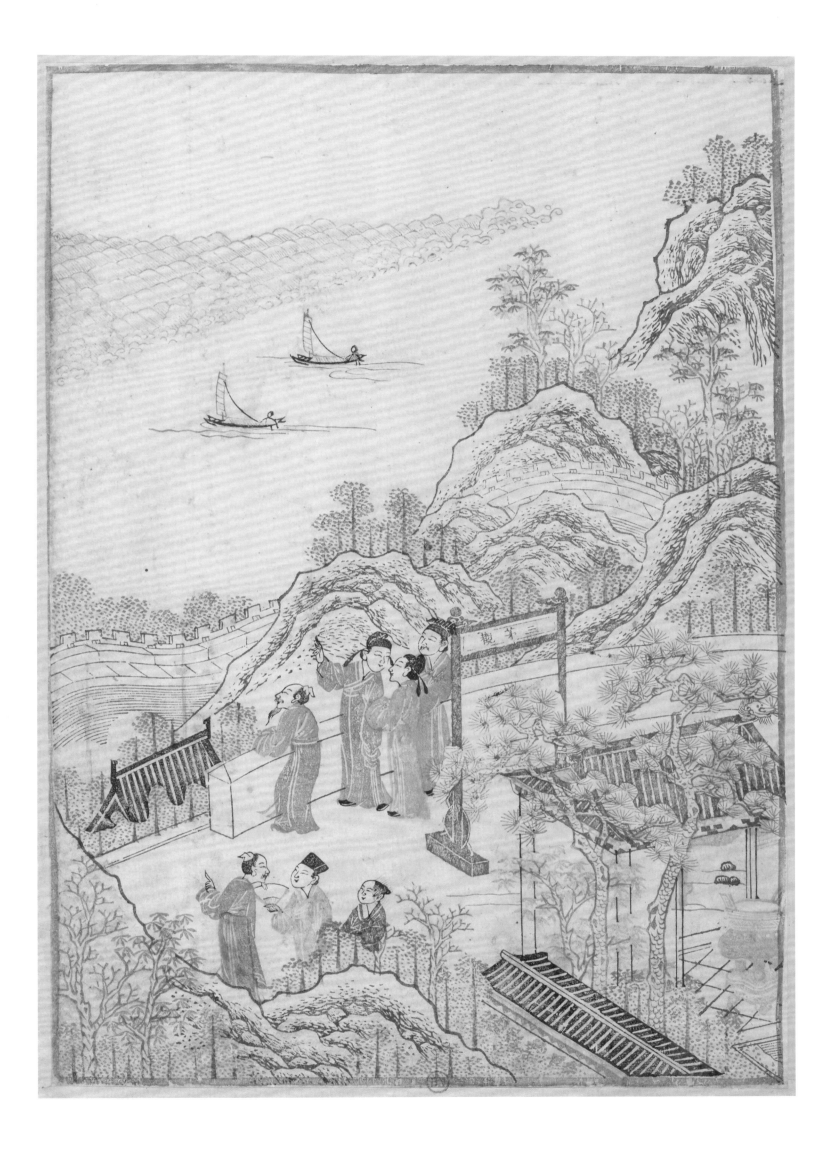

左图、右图：

《萝轩变古笺谱》

吴发祥刻印

明天启六年（1626）

上海博物馆藏

古代彩印笺谱之首，饾版、拱花技
术娴熟应用于内。

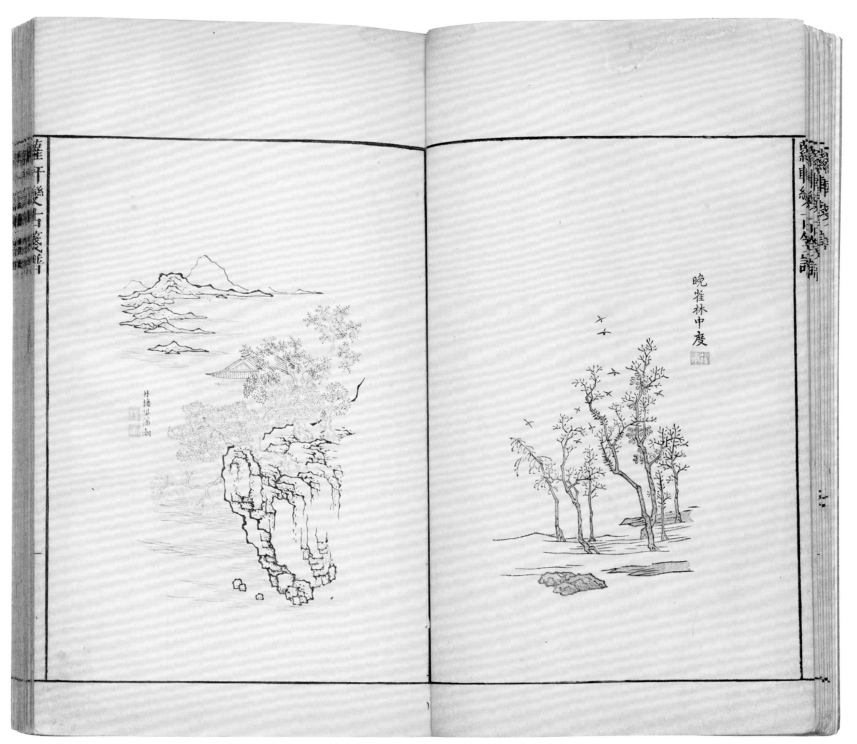

晚雀林中度

《十竹斋书画谱》
胡正言编印
明崇祯六年（1633）
大英博物馆藏

第七

第九

第十

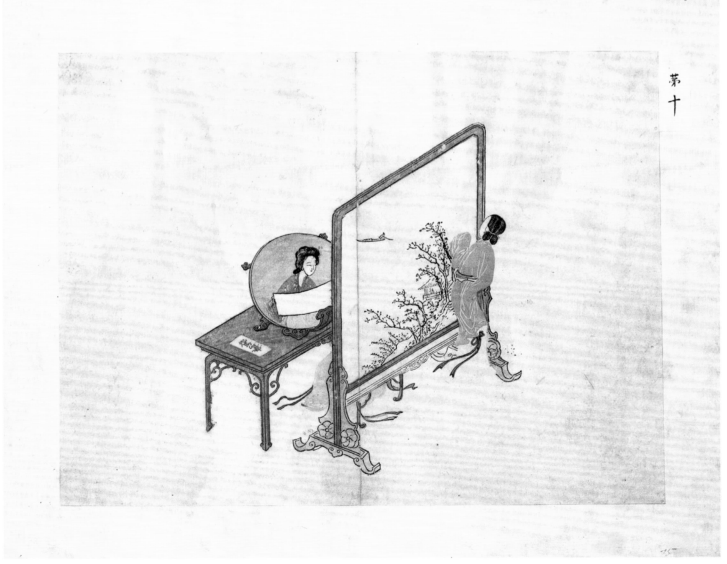

上图、下图：

《西厢记》

明崇祯十三年（1640）闵齐伋套印本

德国科隆东亚艺术博物馆藏

左图、右图：
《十竹斋笺谱》
胡正言编印
明崇祯十七年（1644）
北京故宫博物院藏

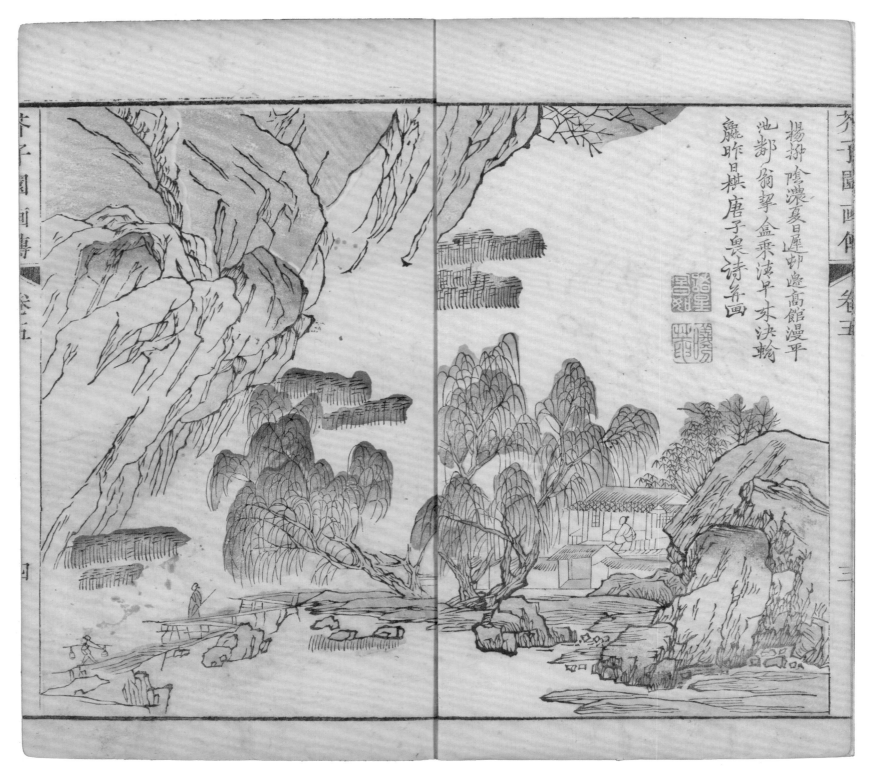

楊柳陰濃夏日遲
郭邊邁高館漫平
池鄰翁挈盒栗逌
中求決翰龐昨日
棋唐子畏詩并畫

芥子園畫傳　卷五

芥子園畫傳　卷五　　三

《芥子园画传》初集
王概等编绘
清康熙时期金陵芥子园刻本
哈佛大学图书馆藏

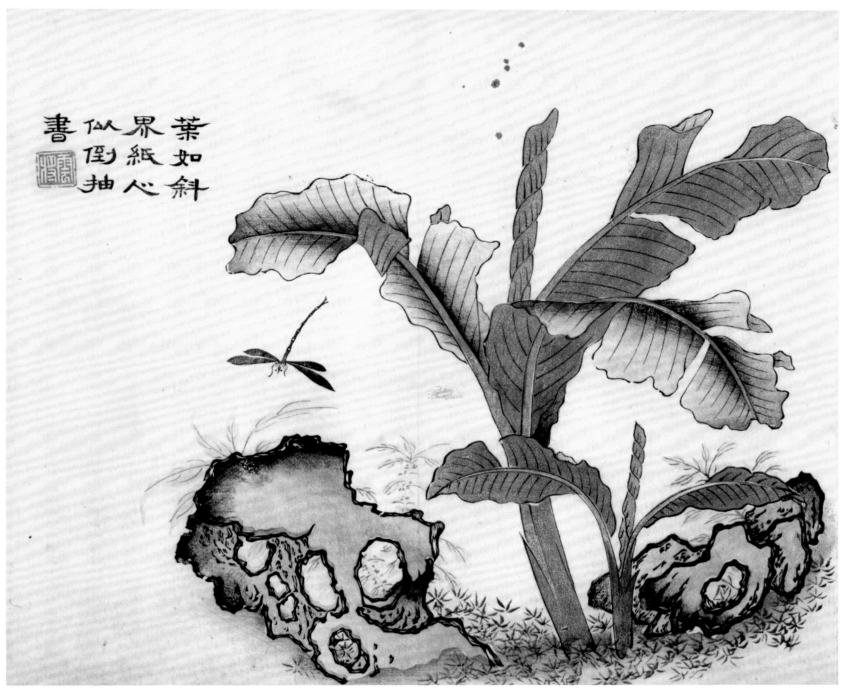

書似倒抽　界紙心　葉如斜

021

《芥子园画传》三集
王概等编绘
清康熙时期金陵芥子园刻本
大英博物馆藏

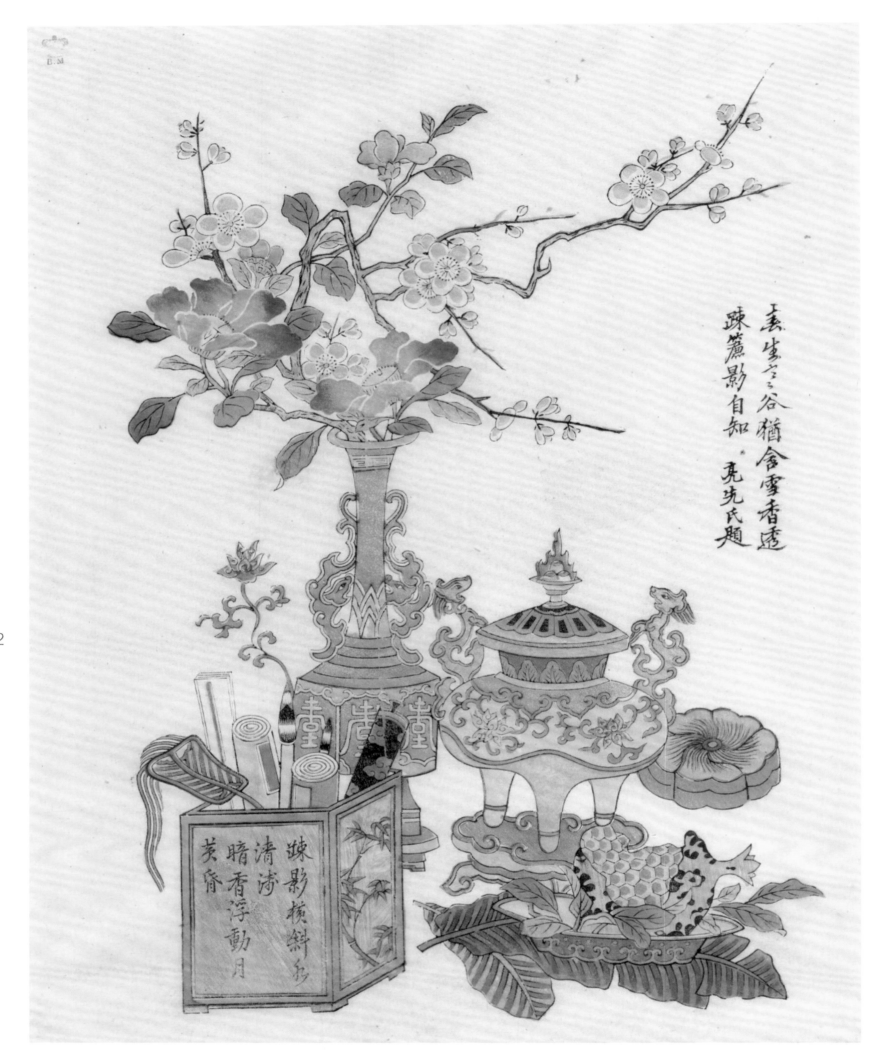

博古花果图
丁亮先
清代姑苏版画
大英博物馆藏

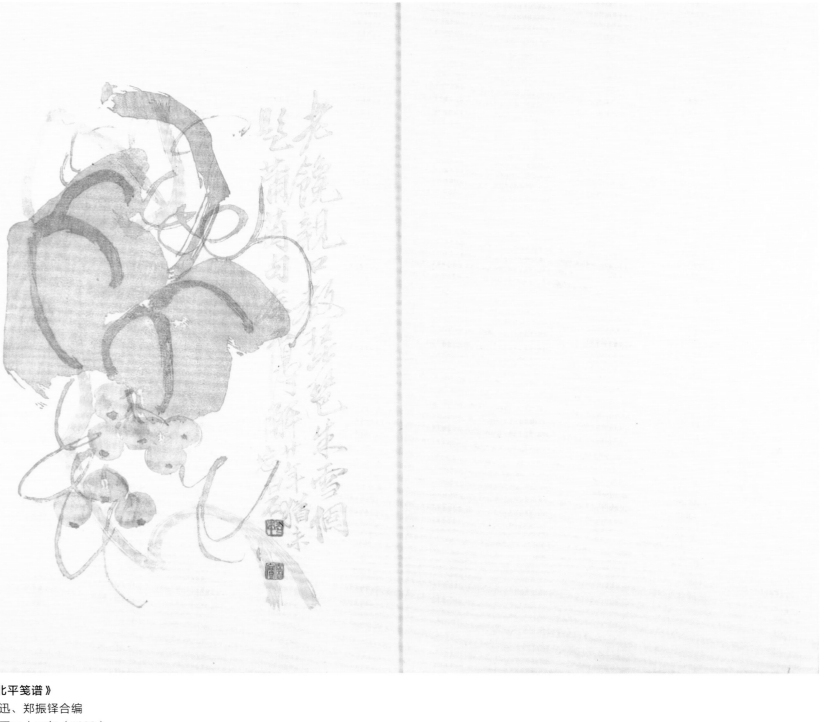

《北平笺谱》
鲁迅、郑振铎合编
民国二十二年（1933）
日本关西大学图书馆藏

此画为张漾兮先生第一幅水印版画，
亦是新中国美术院校水印版画教学
的第一幅课堂示范作品。

024

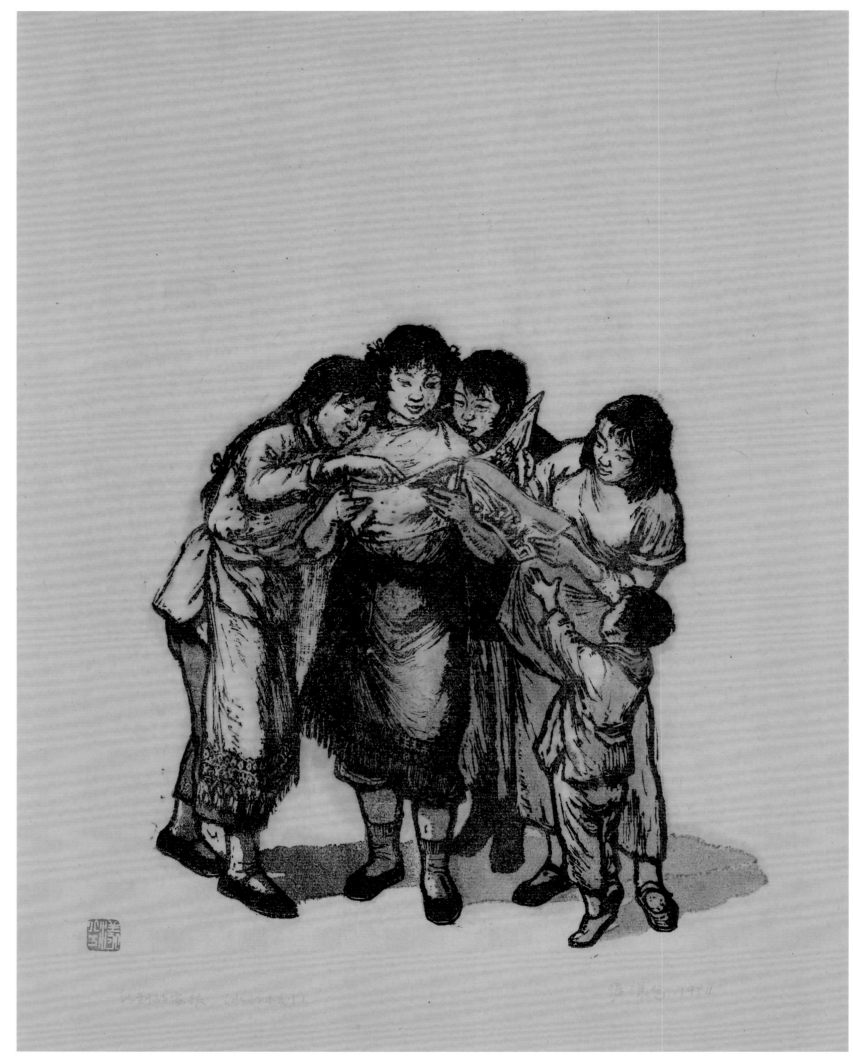

新到的画报　张漾兮　47cm×35cm　1954 年

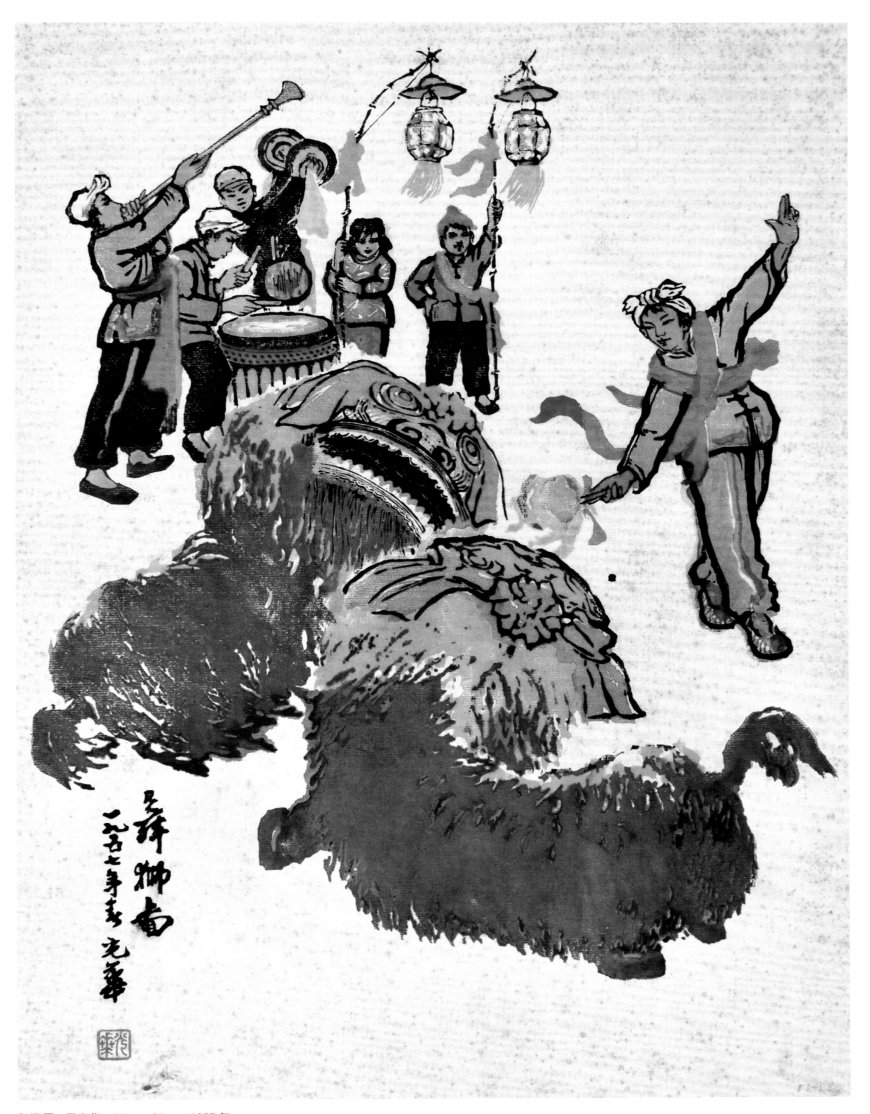

舞狮图 吴光华 44cm×31cm 1957 年

该作品获第六届世界青年联欢节美术作品银质奖。

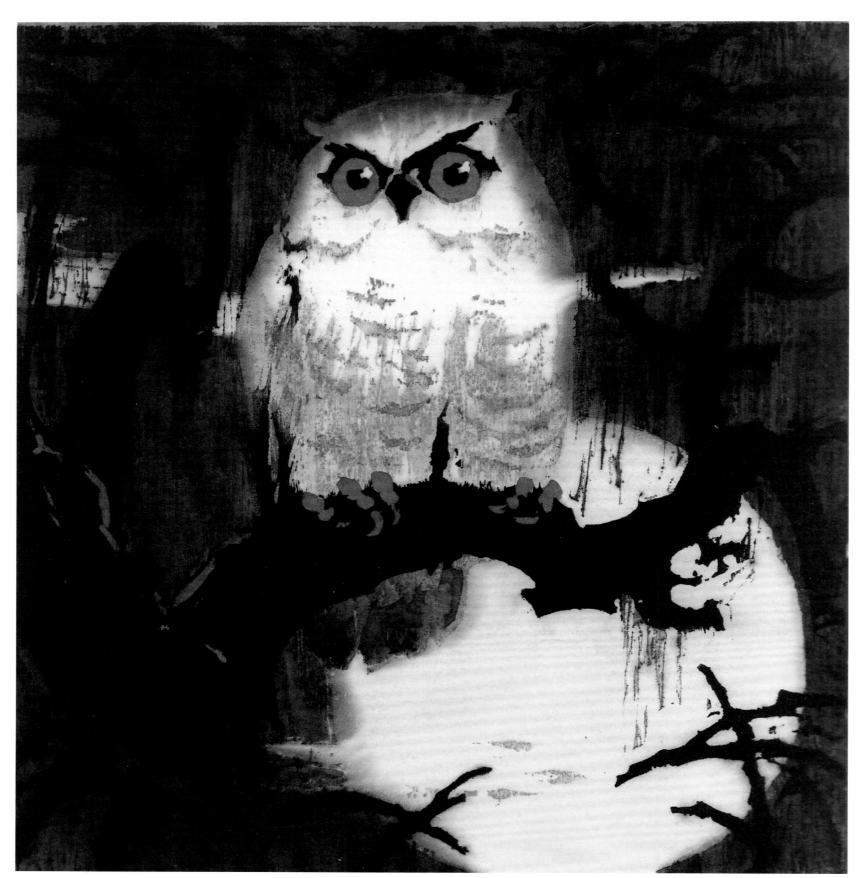

猫头鹰　陈聿强　35cm×33cm　1980 年

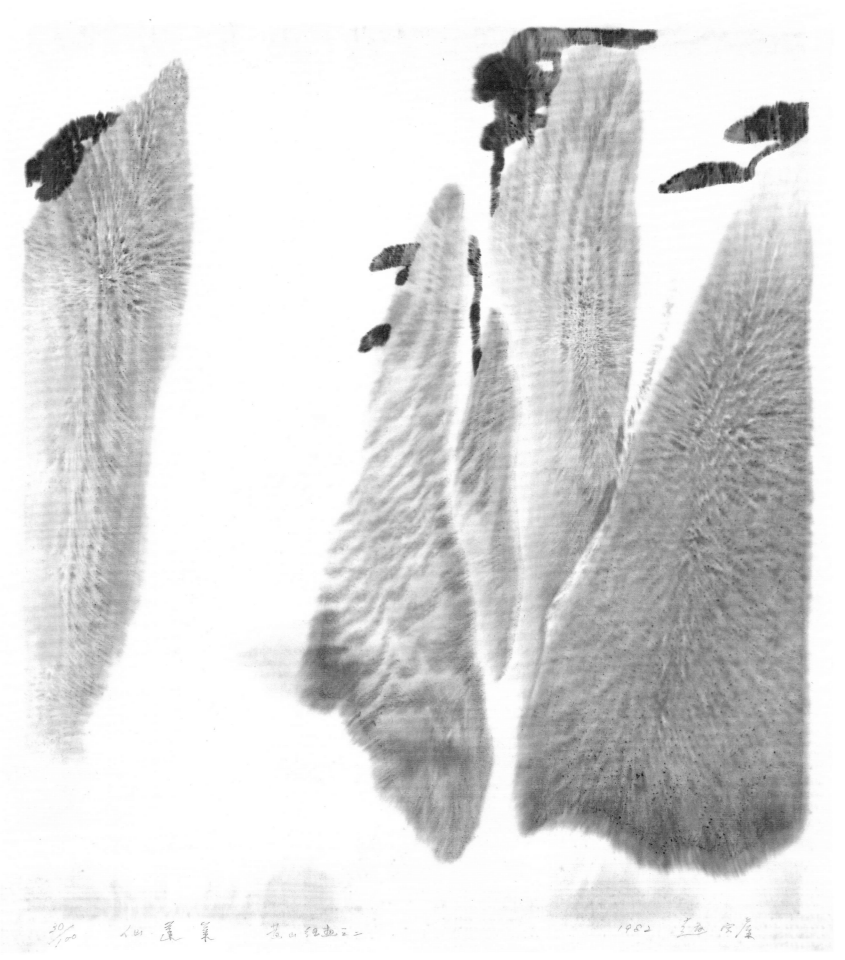

"仙蓬莱" 黄山组画之二　赵宗藻　48cm×40cm　1982 年

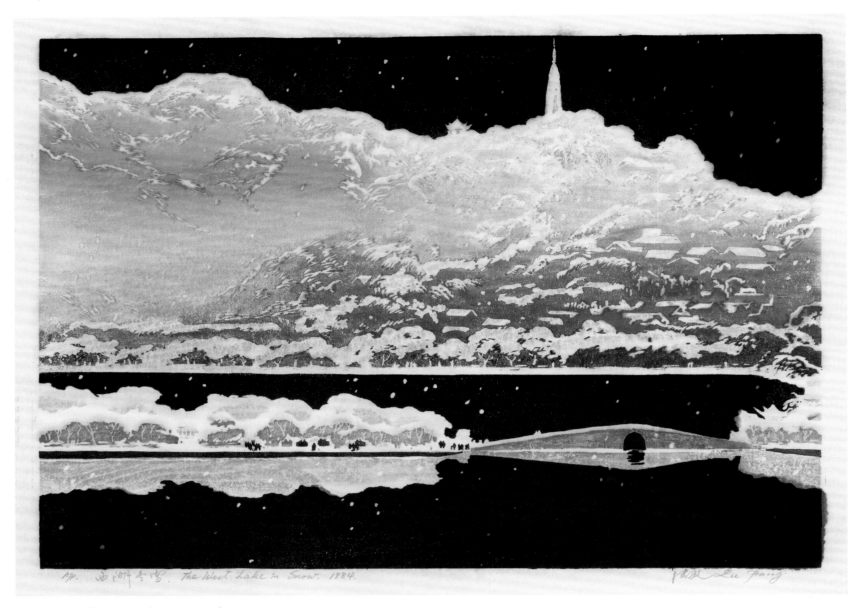

西湖冬雪　陆放　39cm×55cm　1984 年

庭院深深　甘正伦　38cm×55cm　1989 年

多面佛像・瑰宝Ⅱ　俞启慧　40cm×55cm　1992 年

悠悠岁月之一　邬继德　45cm×60cm　1994 年

课后思考与练习

1. 谈谈雕版印刷术产生的社会原因。

2. 明朝有哪几部书籍是彩色印刷的，它们的套版技术有何区别？

3. 现代水印版画与传统水印版画有哪些区别？

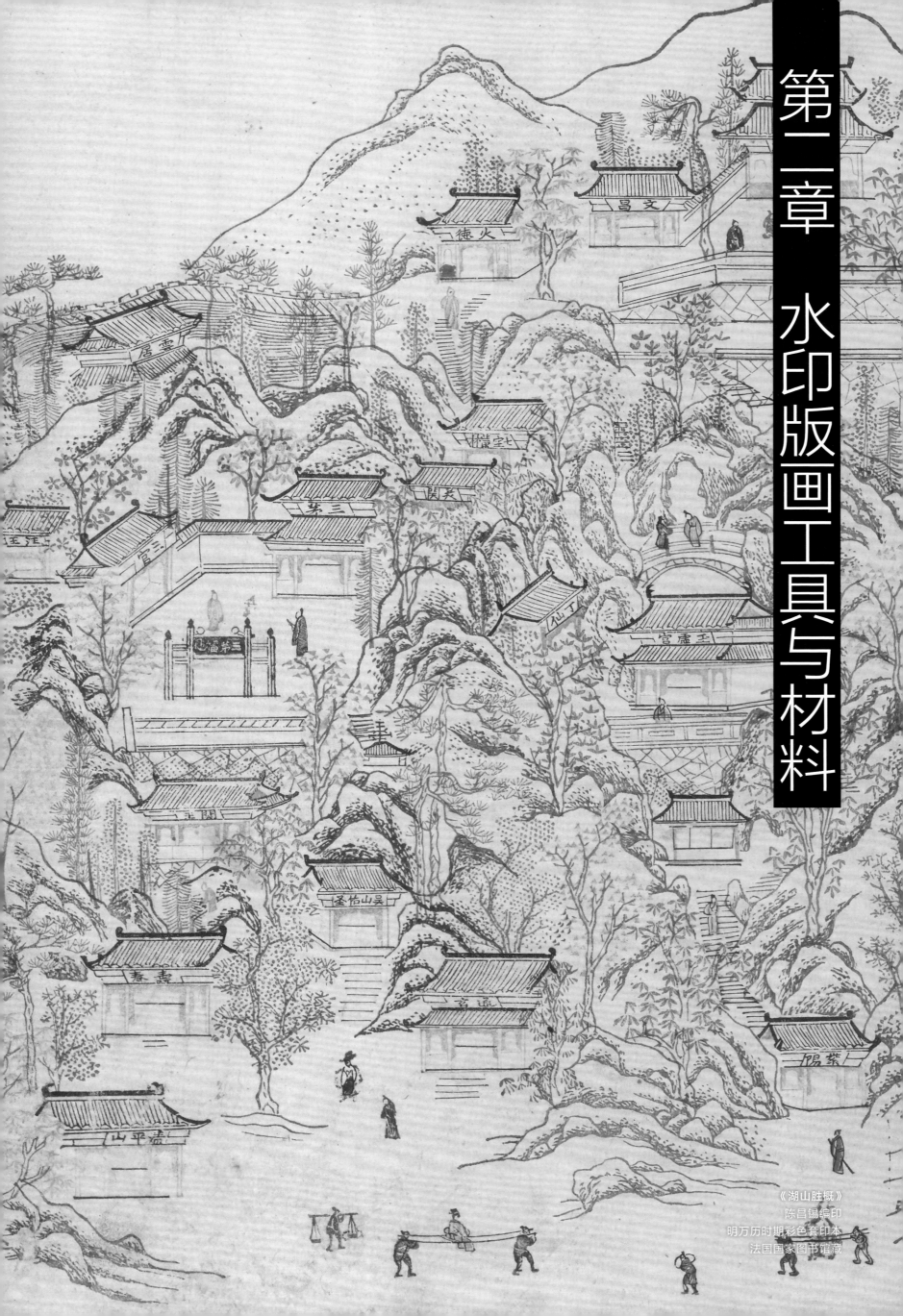

《湖山胜概》
陈昌锡编印
明万历时期彩色套印本
法国国家图书馆藏

水印版画的工具与材料既简单又复杂。简单是因为它们较常见，且易得。复杂指水印版画这种间接性艺术，它的工具和材料总是因人而异。同一张草图，制版环节就有多样的处理方法；同一套印版，印纸不同，呈现的效果又会不同；印版、印纸相同，变换印刷工具，得到的印痕也会不同。

因此，熟悉常规工具与材料十分重要，在此基础上，还应不断寻找新的、个性化的媒介材料和工具。

一、纸

以吸水性能好、拉力强、有韧性的宣纸为宜，常用净皮、夹宣。另外还有皮纸、楮皮纸、三桠纸、和纸等。印刷前纸的选择很重要，纸是作品的载体，纸的优劣直接关乎版痕的呈现、作品的质感及作品的保存。

三桠纸（前）、楮皮纸（中）、夹宣（后）

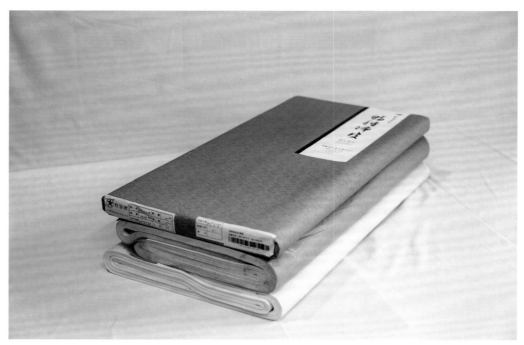

净皮

二、木板

有梨木板、银杏木板、椴木五合板、水曲柳板等。不同材质的木板硬度、吸水性各不相同，板材受潮后变形程度亦有差别，应根据表现内容选择最佳材料。

梨木材质较硬，刻细线和文字优势较强，传统水印版画多用梨木板；银杏木纤维细腻，比梨木软，吸水性好；椴木五合板较为常用，板材尺幅较大，软硬适中易刻；水曲柳板木质坚硬，表面凹凸明显，可借其自然纹理表现物象。

木板是否用砂纸打磨，应根据需要而定。

梨木板、银杏木板可用热收缩膜密封起来，避免变形、开裂、虫蛀等问题。

椴木板

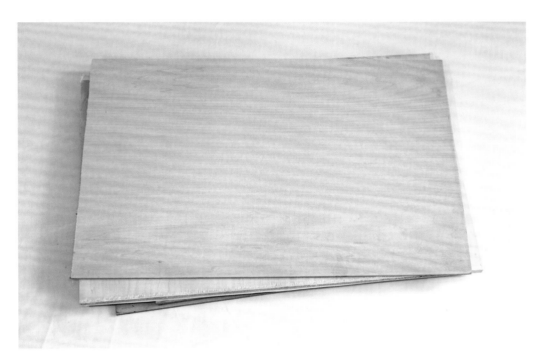

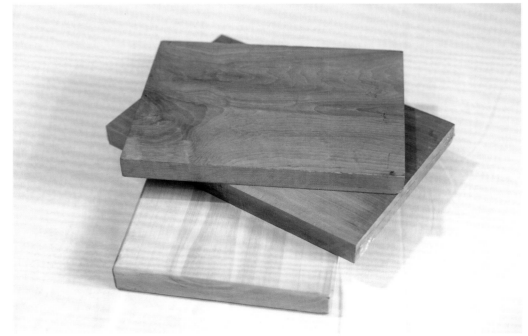

梨木板（上、中）、银杏木板（下）

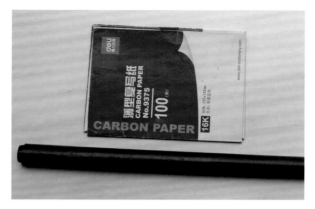

复写纸

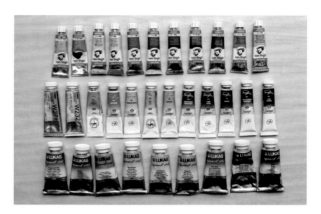

水彩颜料

调色罐

磁盘

喷壶

三、复写纸

将画稿拷贝到木板上的转印材料。

四、圆珠笔

描稿使用，以彩色的为宜。不能用水性签字笔，水性笔墨迹遇水容易将印纸弄脏。

五、颜料

国画颜料、进口水彩颜料、墨汁、墨锭等水性颜料。

六、调色罐

盛颜料使用。宜用带盖炖盅，水分不易蒸发，且底部面积大，较稳固。

七、瓷盘

直径 20cm 左右，有一定深度，内壁以白色的为宜。印大画时使用。

八、喷壶

以能喷出均匀、细腻的水雾为佳。

九、橡皮泥

起到固定印版的作用。常用辉伯嘉牌博物馆胶。

十、笔、刷

毛笔、水粉笔、板刷。要选蓄水性能好、不掉毛的笔。还可备几个文玩刷，印线版和面版时使用，用于刷除版面上多余的水分及颜料。

十一、木刻刀

三角刀、圆口刀、平刀、斜口刀、拳刀等。

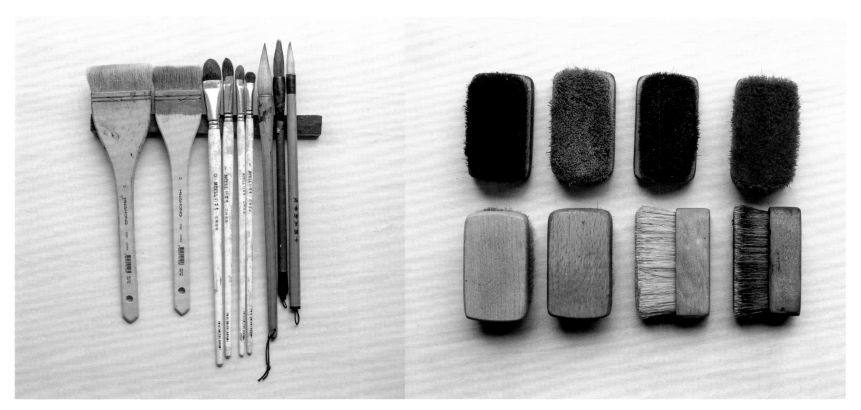

毛笔、板刷、水粉笔

文玩刷

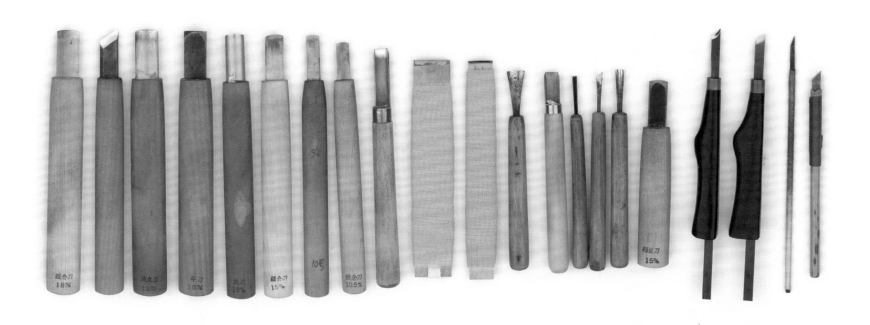

木刻刀

十二、把子

又称"耙子"，由木块、毛毡、薄木片、棕皮（笋皮、纱网）、棉绳、覆膜牛皮纸等材料扎制而成。传统木版水印常用工具，在现代版画创作中可用来擦印大面积的色块，颜色会很温润。

十三、马连

现代版画常用工具，由于马连内芯是由多股笋皮或棉绳搓成，表面形成许多凸点，因此其压力比把子大。不同材质、粗细不等的内芯，压力各不相同。

十四、加湿器

水印版画对印刷环境要求较高，一般湿度在 65% 左右为宜。在这一湿度范围内，纸张和印版干湿变化较稳定，湿度不够需要用加湿器进行调节。在雨天印画，则不需要开加湿器。

十五、菲林片

印画时保护纸张、保持水分用。还可用来拷贝画稿。

十六、衬纸

多用复印纸、元书纸、报纸。印画时垫在印纸上，避免印刷工具与印纸直接接触破坏纸张，同时有一定的吸水作用。

十七、镇纸

压在菲林片、印纸、印版上，固定位置，可避免移位错版。需要重而薄的材质，太轻起不到作用，太厚纸张反复掀盖容易造成折痕。

十八、其他材料

砂纸、纸胶带、笔架、抹布、直尺、铅笔、美工刀等，以及其他可以在木板上制造肌理或痕迹的材料与工具。

把子

马连

镇纸

课后思考与练习

1. 制作水印版画的颜料、木板、纸张有何共同之处?

2. 哪些材料还能用来制作水印版画的"版"?

3. 列举几个可以在木板上制造痕迹的工具。

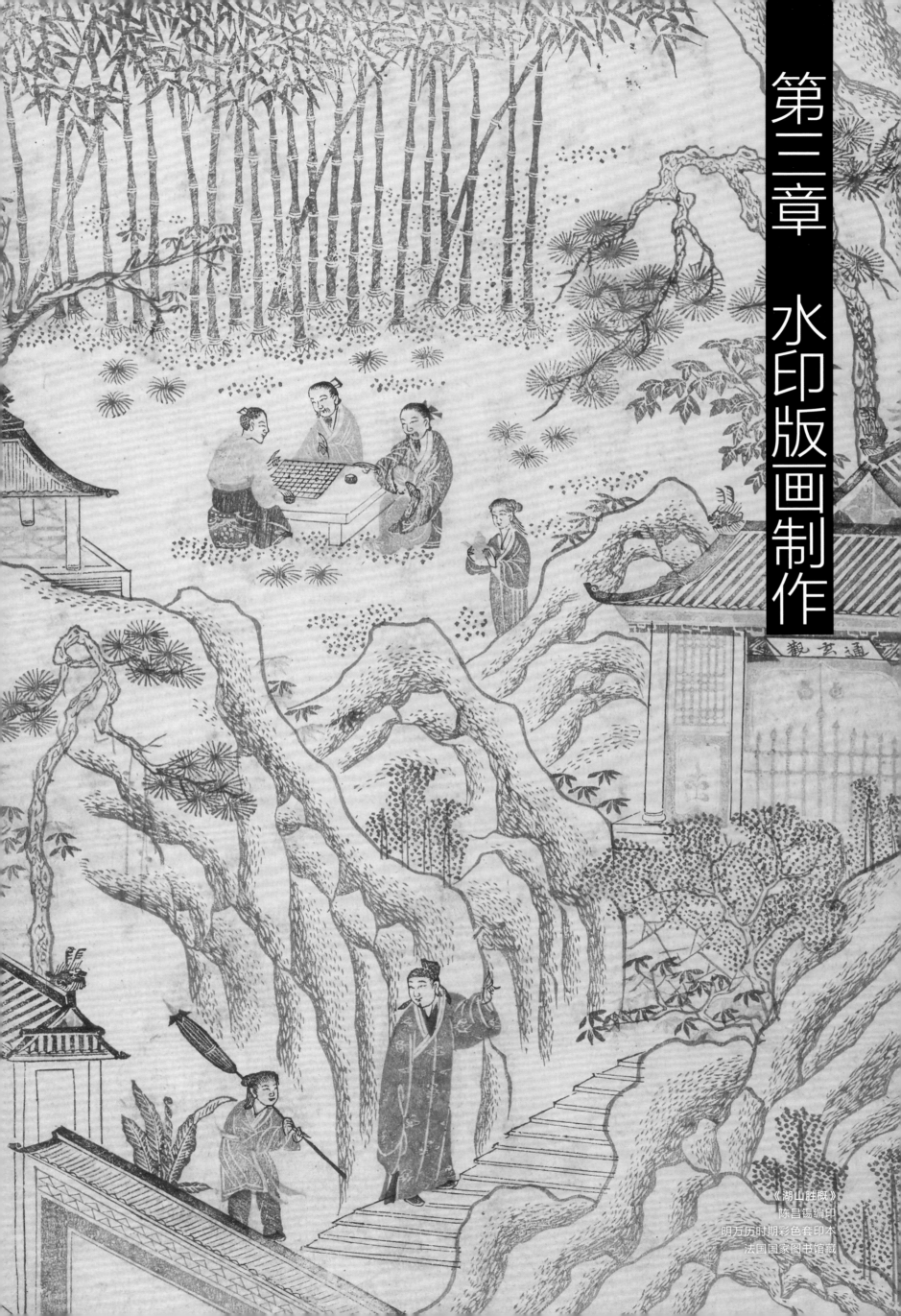

第一节　水印版画制作步骤

水印版画制作步骤主要有：画稿、分版、上版、刻版、打样、印制、签名。制作时要将画稿按照用笔、用色等情况分版、上版。所以，绘制草图时需考虑水印版画的特色，画面应简洁明快、层次分明，发挥水印版画的特性，利用不同印版，丰富表现对象。水印版画刻版与黑白木刻大致相同，但印刷环节很重要，常讲"三分刻，七分印"，一张水印版画作品的成功与否，关键在印。

一、画稿

可用水墨、水彩直接画稿。注意用笔、用色要整体概括，要点在于是否方便后期分版。

二、分版

分版的质量直接决定了作品的呈现效果。合理的分版，既能在印刷时套印准确，又可在有限的版次内达到丰富的印刷效果。

一般相同颜色分在同一版上。不同颜色如有间隔（相互不叠加），可分在同一版上，不仅节省板材，还方便套印。

水印版画的分版，通常可以利用水性材料的特性达到以少胜多的效果，所以一般情况下印版的数量不会很多。但肯定印版越多，画面越丰富。

三、上版

上版与分版，相辅相成，根据分版情况，转印上版。

谨记拷贝时要将所有图形都封闭。最好用彩色圆珠笔描稿，不同版次用不同颜色区分，可避免漏描。每描好一版，标上相应的版次号，方便核查及后期印制套版。

有渐变色部分可以在描好的版上标记好位置、形状，便于刷色时作为参照。

四、刻版

先将大的轮廓刻出来，再把四周铲掉 2—3cm，深度需 0.3cm 左右。由于大多数印纸较柔软，印制时常用湿印法，刻得太窄或太浅都容易弄

脏画面。版面周围最后用大圆口刀铲一个坡面出来，印刷时不易压伤纸张。根据画面需要，还可制作肌理版，丰富作品。

五、打样

先逐版分开打样，再按实际套版顺序试印，根据草图、打样稿查看是否需要调整印版，以及套版是否准确，视情况修版，完成修版即可进入正式印制环节。

六、印制

印刷水印版画所用颜料为水性，可以产生千变万化的效果，需要制作者根据经验与实际需求，制定最佳的印刷方案，水印版画的最大乐趣也在这一环节。

印分干印和湿印，湿印需要将印纸喷湿，还可以干、湿结合。印刷的要点在于水分的把控，只有掌握好版、颜料、纸三者之间的水分关系，才能处理好画面。

水印版画的平，不是装饰性的绝对平面化，而是富于变化的。一般大色块在印制时需要反复刷印多次，才能达到预期的效果，每一次刷色、擦印，颜色与纸张都会产生不同反应，遍数越多，颜色越饱满。

水印版画的颜色刚印完和干燥后的效果是有差别的。画面颜色在湿的状态下是鲜亮的，干后会暗淡几分，这与不同纸张的呈色效果有关，也与水分蒸发有关，印制时须多加注意。印完的作品待干后，根据情况还可以补印。

详细印制流程见下文，此处有两点说明一下。

1. 闷纸（分两种情况）
单张印刷：一次只需闷一张纸即可，按序套印印版。
批量印刷：需要将所有纸张喷水后同时闷湿，一次印一块版，印纸全部印完后晾干纸张，再次喷水闷湿，印下一版。如此往复，直到所有版印完。

2. 对版（两种常用对版法）
直角对版：利用规矩，制作一个至少宽 5cm，长 20cm 的直角规矩，厚度不宜高于印版。能用于不同作品的套版。在规矩上画好直角线，用来控制画心四周留白大小。印版左下角须为直角，各版尺寸不必一样。

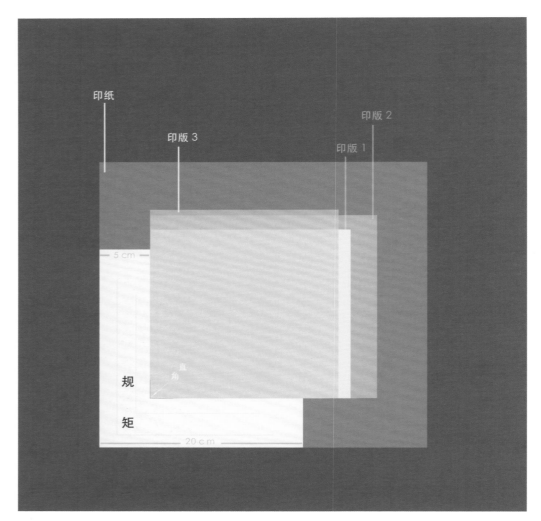

印纸

印版 3

印版 2

印版 1

5 cm

规
矩

直角

20 cm

直角对版示意图

四角对版：（1）套 N 版，各版尺寸完全相同，各版四角须为直角，对裁板要求较高，不能有误差，且制作过程中四角不能磕碰。（2）套 N 版，各版尺寸不必统一，大于画心即可，须在各版上做好相对应的标记。标记以直角为宜。需注意，这两种对版方法印第一版时，要用铅笔从印纸背面轻擦木版上四个直角边缘，做好对版印迹。

另外，还有饾版对版法。详见"中国水印版画"线上课程。课程学习方式见本文后记。

七、签名

根据国际版画题签惯例，须在作品下方用铅笔从左到右依次标注：印数、标题、作者姓名、创作时间。

A/P 或 A.P 表示打样作品，数量有一定限制。

1/10 编号表示作品共印 10 张，印刷顺序为第 1 张，以此类推，第 2 张标 2/10……至 10/10 止。

版画印数 2 张起。

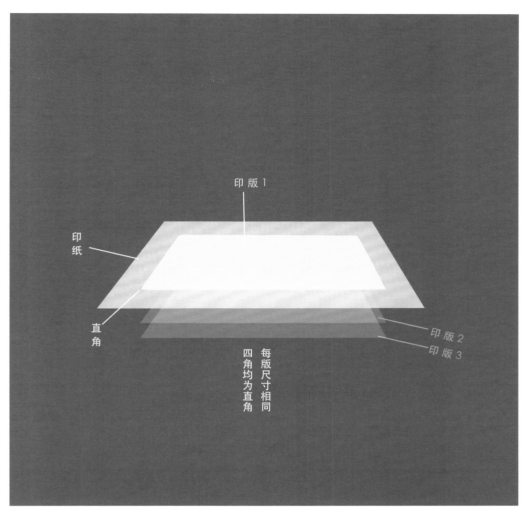

四角对版（1）示意图

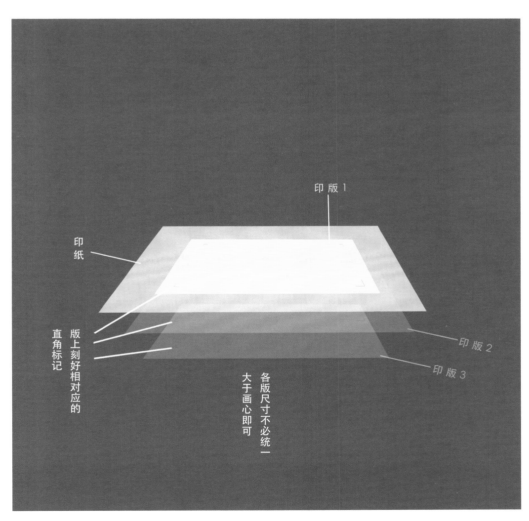

四角对版（2）示意图

第二节 水印版画创作示范

一、作品示范一（湿印）

1. 画稿

尺寸：45cm×55cm。

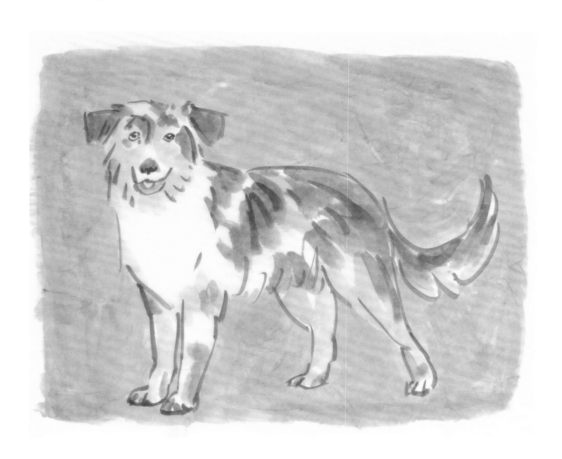

2. 分版

这张画可分为：背景版、黄色版、蓝色版、黑色线版（主版）四块版。

3. 上版

做好对版标记，利用规矩对版。提前将打印稿、木板左下角裁成直角。如果在木板正反两面刻，右下角也要裁成直角。

画稿转成印稿，这里使用镜像处理后的打印稿，还可以借助透明的菲林片或硫酸纸完成。

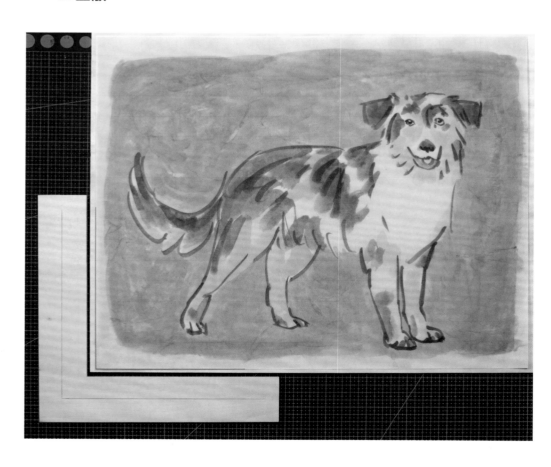

将复写纸夹在印稿与木板中间，上版时印稿与木板左、下两边要对准，对好后用镇纸或纸胶带固定，防止移位。以双勾法描摹转印，描完后，压住一边掀起另一边检查有没有漏描，两边都没问题后描下一版。

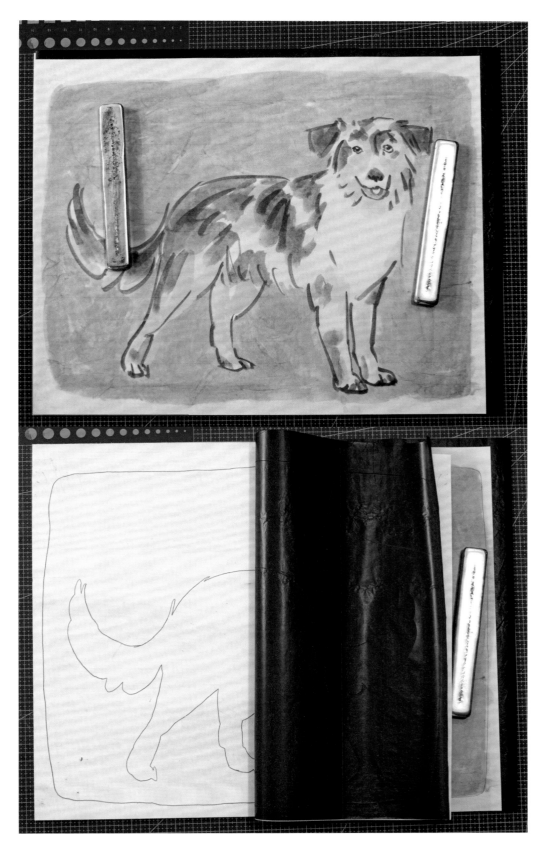

在拷贝好的版面上做好标记"X"，表示这部分是需要刻掉的。描稿时要用粗细一样的笔，印版上的拷贝线如果不统一，套版时会造成"错版"。

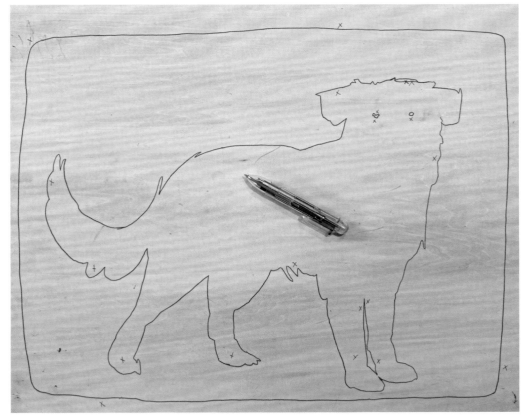

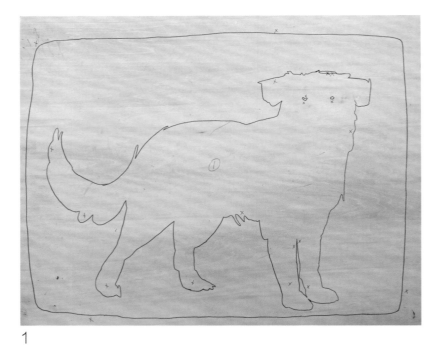

1

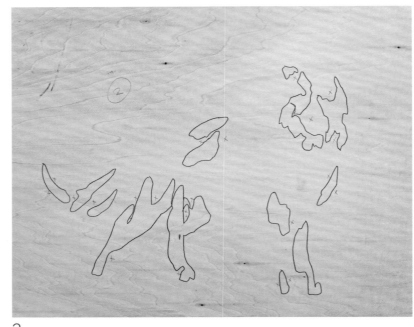

2

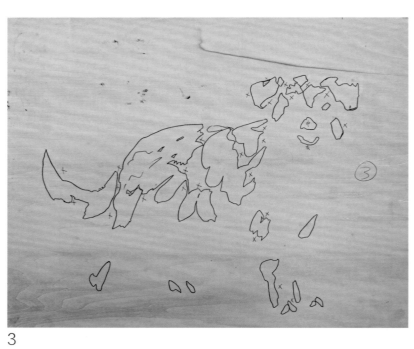

3

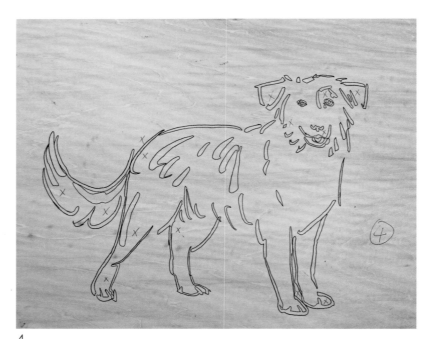

4

048

　　在版上标好印版序号，如一块版两面
上版，1—3 对应，2—4 对应，这样方便
套版时换版。这些序号不一定是印刷时的
绝对顺序，可根据需要灵活调整。

4. 刻版

始终谨记手不可以放在刻刀前面，以免刻伤手。图形间隔较大的部分不必全刻掉，在中间留一些空白版，印刷时可对纸张起到支撑作用。

用斜口刀或三角刀小心地把图形的轮廓刻出来。

用圆口刀铲底。

用大号圆口刀在空白版四周铲出坡面。

5. 打样

印刷前的准备至关重要，首先要将刻好的木版用毛刷清理一下，把版上的木屑刷掉，还要清理台面，最好用抹布整体擦一遍，避免画稿时滴落的颜料将印纸弄脏。打样主要查看是否有漏描漏刻、刷色是否顺畅、有无脏版现象、套版是否准确等问题。有问题需修版，无问题可正式印制。

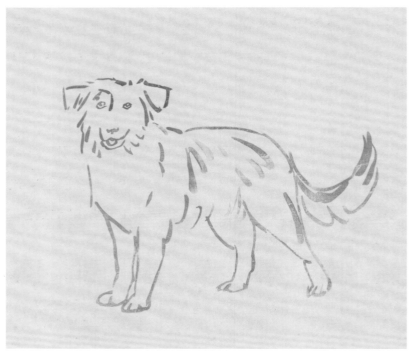

打样颜色不宜太浓，亦无须闷纸，干印即可。纸张一般选用单宣。

6. 印制

（1）调色

先滴少许水将颜色调开，待颜色调准后再加适量水调匀。由于水性颜料在干、湿两种不同状态下颜色会有差别，一般调色时要比预设的效果强一些，这样作品完成后才能达到想要的效果。要想所有印数作品颜色一样，则须一次性将颜料调足。

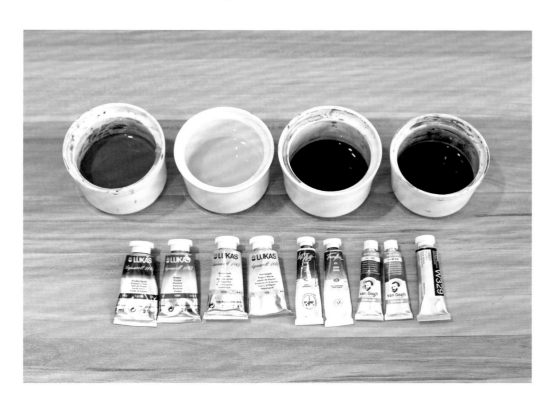

（2）闷纸

喷水要匀、要全面，太干、太湿都不合适。太湿，难以控制，颜色容易晕开，版痕不成形；太干，纸张容易变形"错版"，印出来画面还会有很多"白点"。

喷水时纸张正面朝下，喷壶离纸面要有一定距离，多角度喷，让喷出的雾气自然飘落在纸上。可以在纸下垫一张报纸，报纸上的字微微透过宣纸时水分就差不多了。喷水量的多少并没有一个绝对值，需根据个人习惯、题材、地域、环境等情况综合考量。

将喷好水的宣纸用菲林片或玻璃夹好，闷 15 分钟左右，待纸上水分分布均匀后即可上版印刷。

（3）上纸

先用纸胶带或橡皮泥固定规矩。

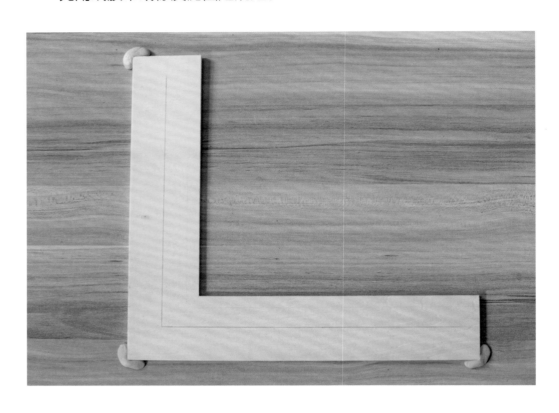

　　将宣纸对照标记放在规矩上，覆上菲林片，压上镇纸。盖在纸上的菲林片应裁大一点，为避免戳破纸张要把菲林片四角剪成圆角。菲林片可以保护印纸在反复掀盖的过程中不产生折痕，还可以降低印纸水分的蒸发速度。

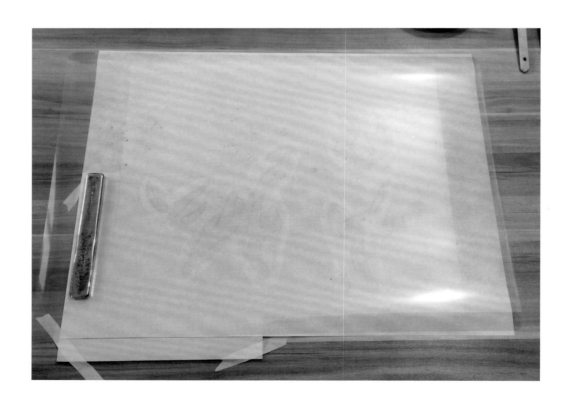

（4）上色

印刷前用干净的笔蘸清水将要刷色的部位润湿，俗称润版，用这种方法印版不易变形。

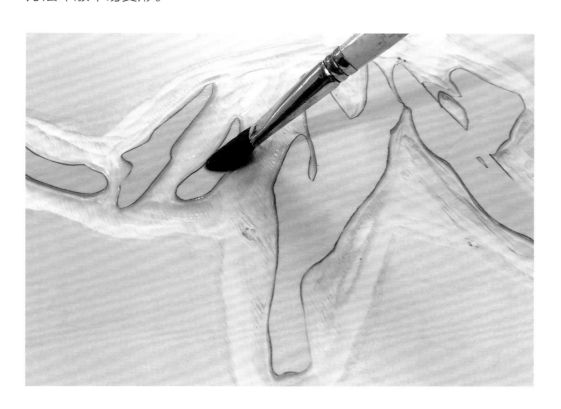

笔上颜料要适当地在容器边缘刮一刮，如果颜料太满，容易滴到不必要的位置上。上色时笔要有规则地刷，刷均匀，刷完后从侧面看一看有没有漏刷。

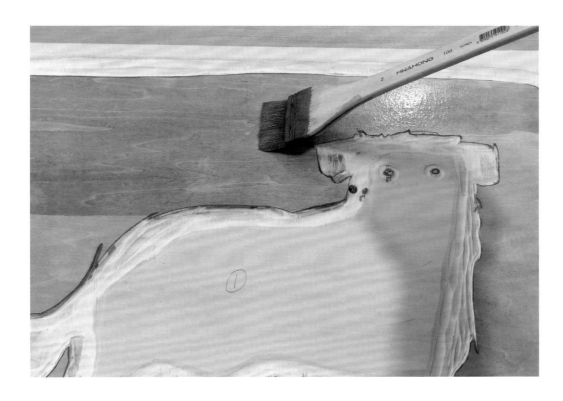

（5）对版

刷色时印版可以随意摆放，刷完后将印版左下角与规矩内角对准。

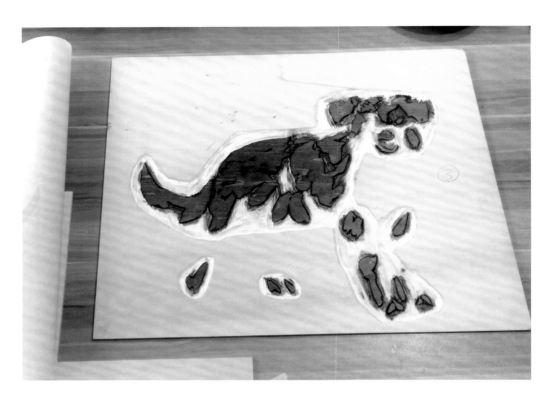

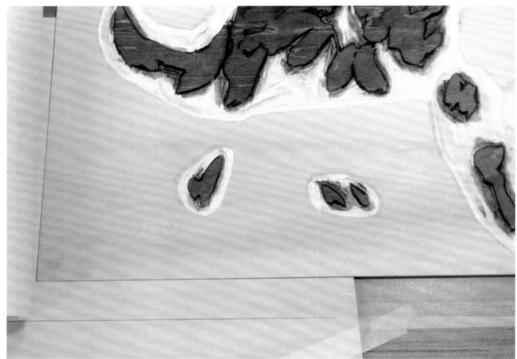

（6）压印

印版对好后，将印纸盖在印版上。掀、盖时纸与菲林片要同时起、落，盖好纸后将菲林片掀起。

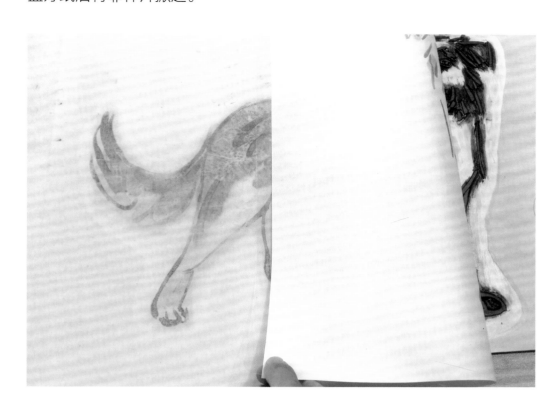

印纸上垫好衬纸，用马连或把子压印。

避免纸张擦破，衬纸湿后要勤换。

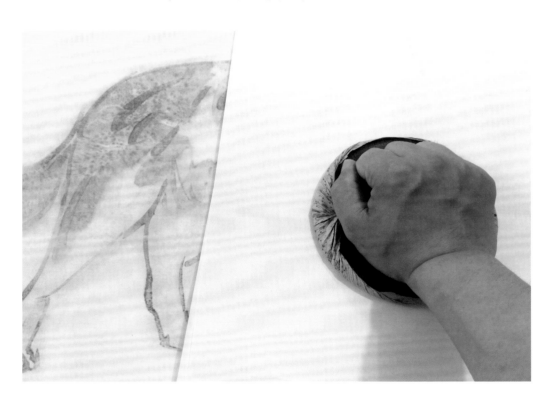

（7）套版

（1）—（6）是印第一版的顺序，第二版及之后版次重复（4）—（6）的动作，直到印完所有版。印的过程要时刻注意纸张的干湿变化，纸干需及时补水；刚印过的部位少喷或不喷，水喷多了颜色会渗化晕开，但有些题材可借此发挥，如表现阴雨绵绵的江南风景。

下面是各版叠加在印纸上的直观展示。

第一版：黄色（画／版）

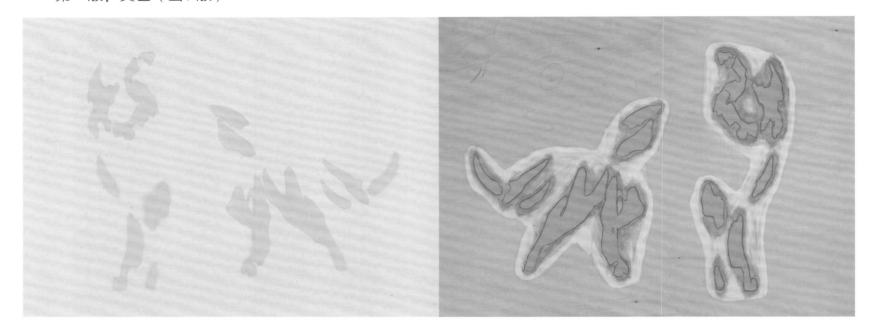

第二版：蓝色、中灰、浅灰（画／版）

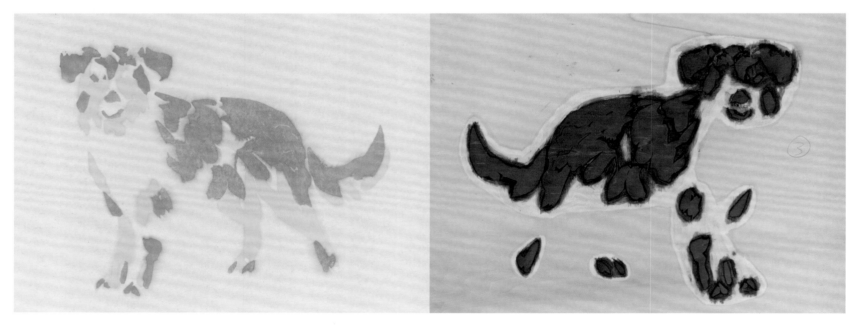

第三版：黑色（画／版）

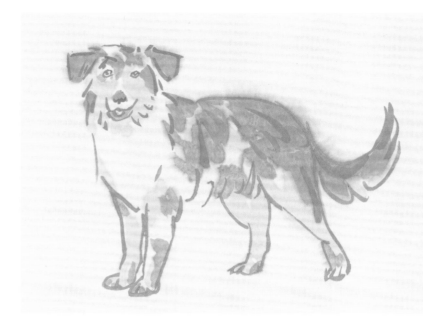 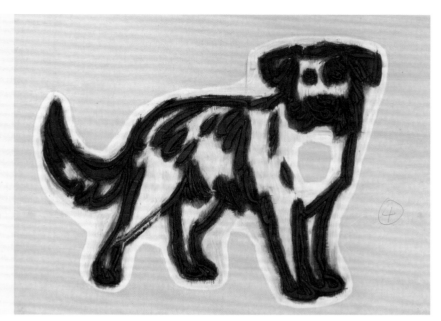

第四版：紫灰、黑色（画／版）

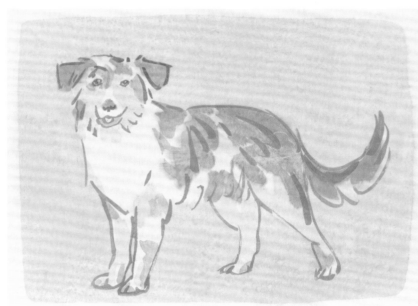 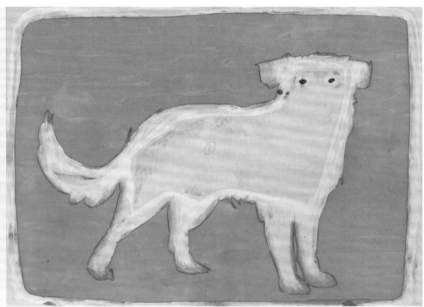

印画过程视频

7. 签名

用铅笔在画心下方依次签上：印数、标题、姓名、创作时间。

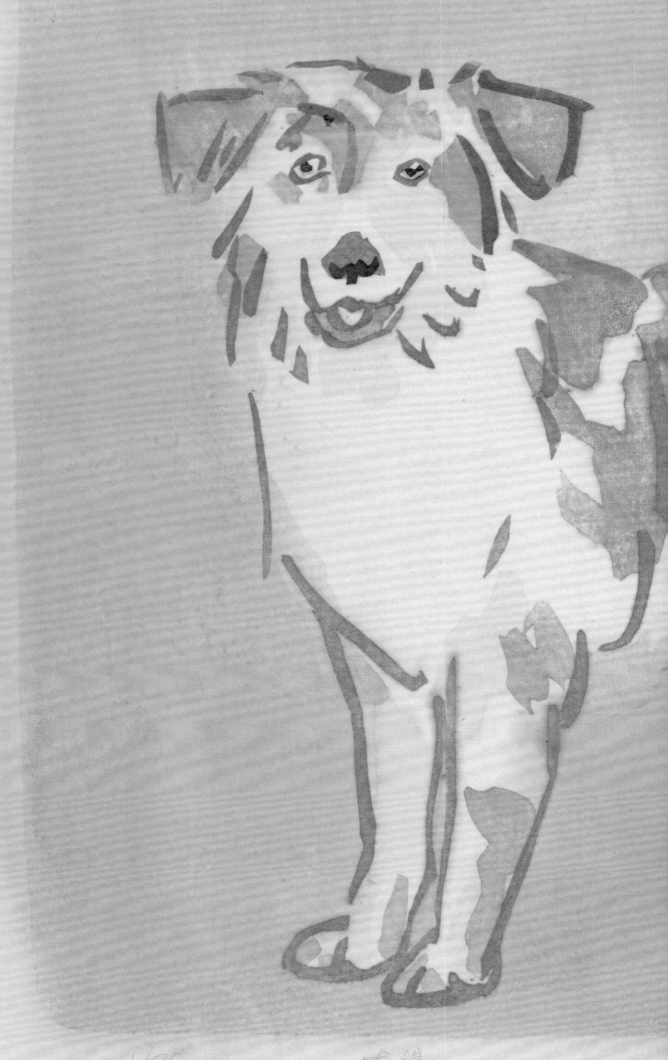

1/20 哈維

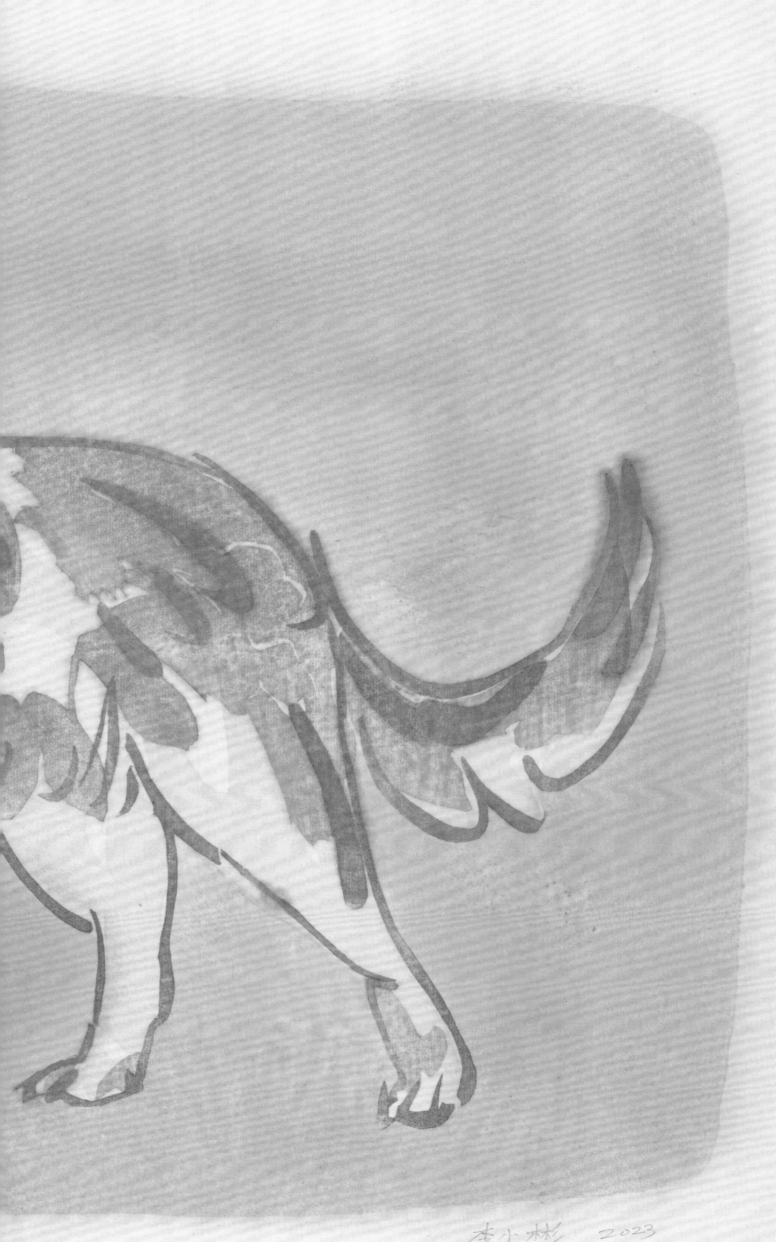

李小彬　2023

二、 作品示范二（干印）

干印，在水印版画创作中不常用。湿印，水性颜料和宣纸结合，可以达到水墨淋漓、精彩渗化的效果。干印，用得好可以呈现印版的材质美、肌理美、刻痕美。即使印版表面凹凸不明显，干印画面也会平添几分硬朗之气。

干印，纸张选择很重要，宜用表面光滑、无折痕的纸。与湿印时套版顺序不同，干印，须"由小到大，由主到次"，即先从主要部位的小版开始，再到次要的大面积印版，还要注意版上刷色不宜过多，颜色少才能将版面的微妙之处展现出来。

印刷工具的选择也很重要，压力大的马连，印出的效果更好。

以下面这幅自刻像为例，展示干印的步骤。

1. 第一版
眼睛、鼻子轮廓、嘴、耳朵等。

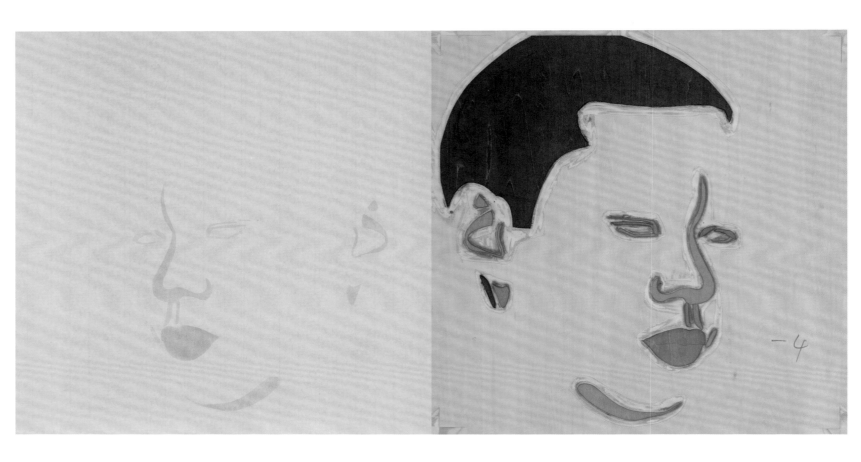

2. 第二版

眼珠，眼袋，鼻子、眼镜、嘴的投影，耳朵，下巴。

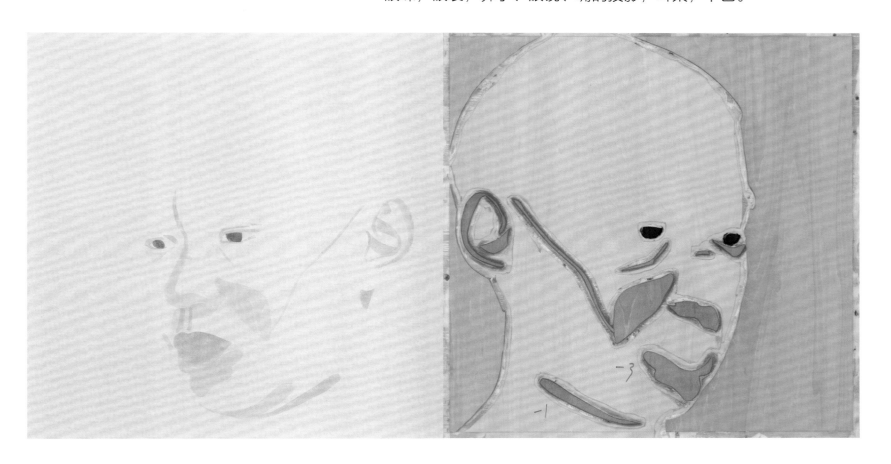

3. 第三版

眉毛、上眼皮、鼻子轮廓等。

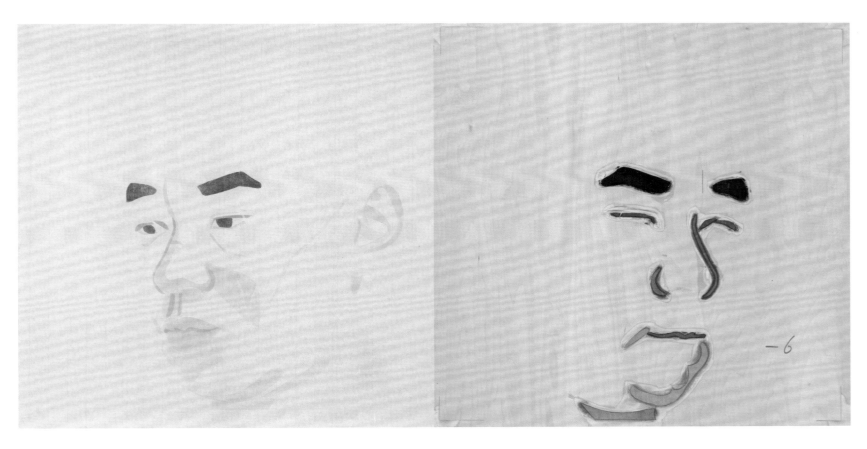

4. 第四版

眼窝、眼珠、脸部轮廓、嘴部等。

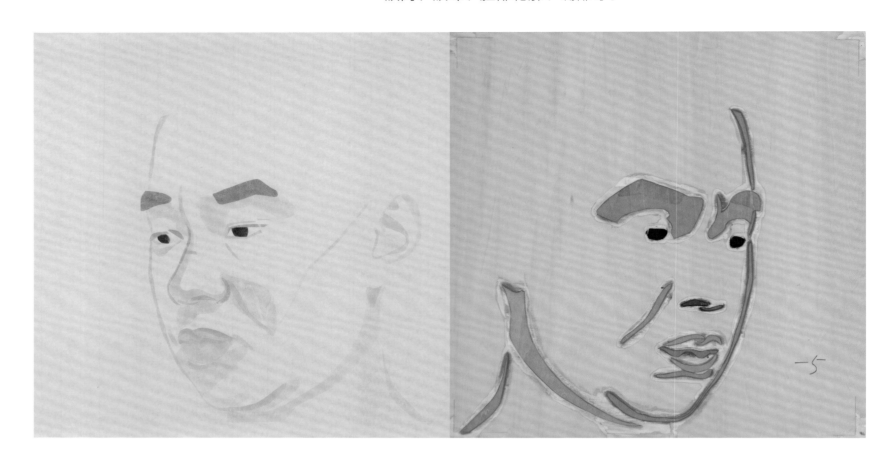

5. 第五版

耳朵外轮廓、眼镜投影和眼镜横梁。

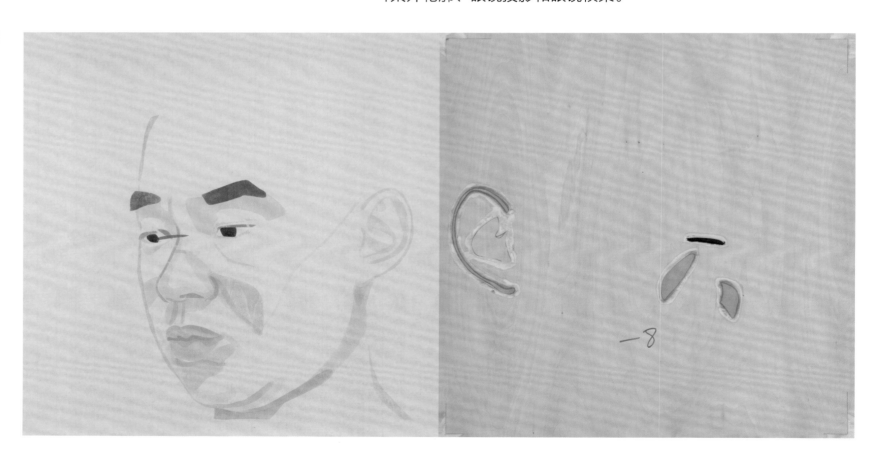

眼窝、眼珠、脸部轮廓、嘴部等。

6. 第六版

眼镜、脸部暗面。

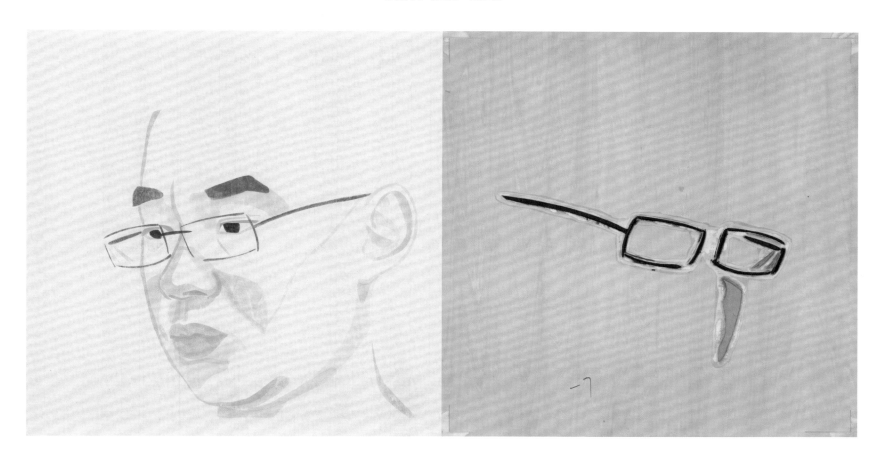

7. 第七版

头发。

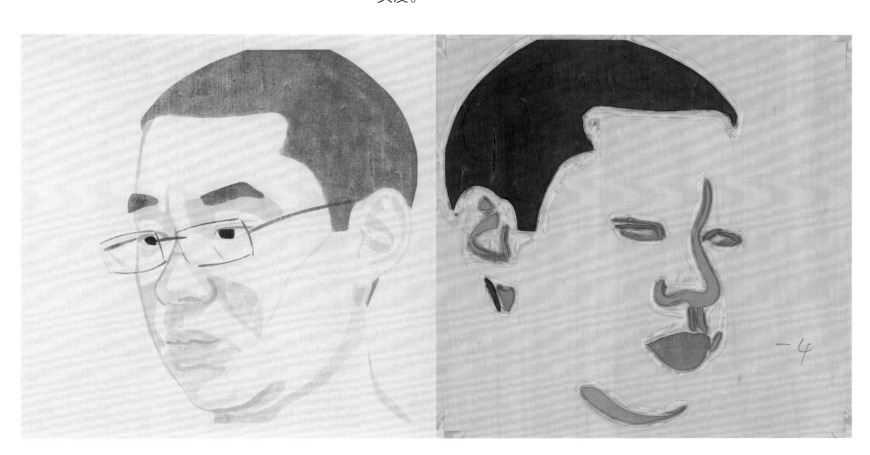

8. 第八版

脸部面版。

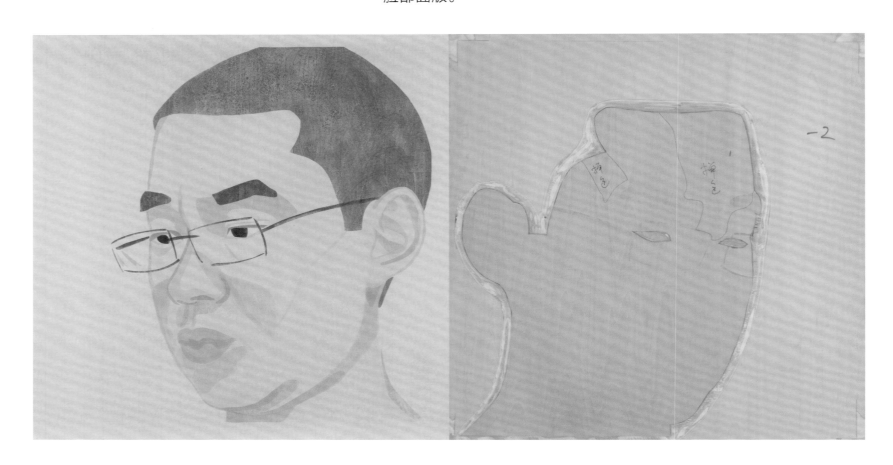

9. 第九版

背景版，完成。

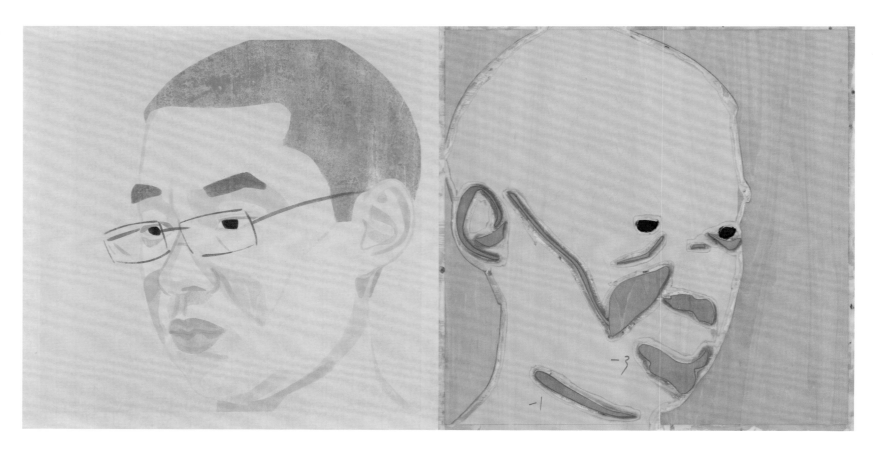

印好一张水印版画作品环境很重要，首先空气中的湿度要适中，纸张太干容易变形，太湿画面不易控制；其次桌面必须整洁，好的工作台面才能使人身心愉悦地投入创作中。除了这些外在因素，制作时的心境也很重要，不急不躁，耐心、沉着是必备的态度。宣纸、水、颜料都是柔性的，心急则控制不好，只有沉住气才能展现它们的魅力。

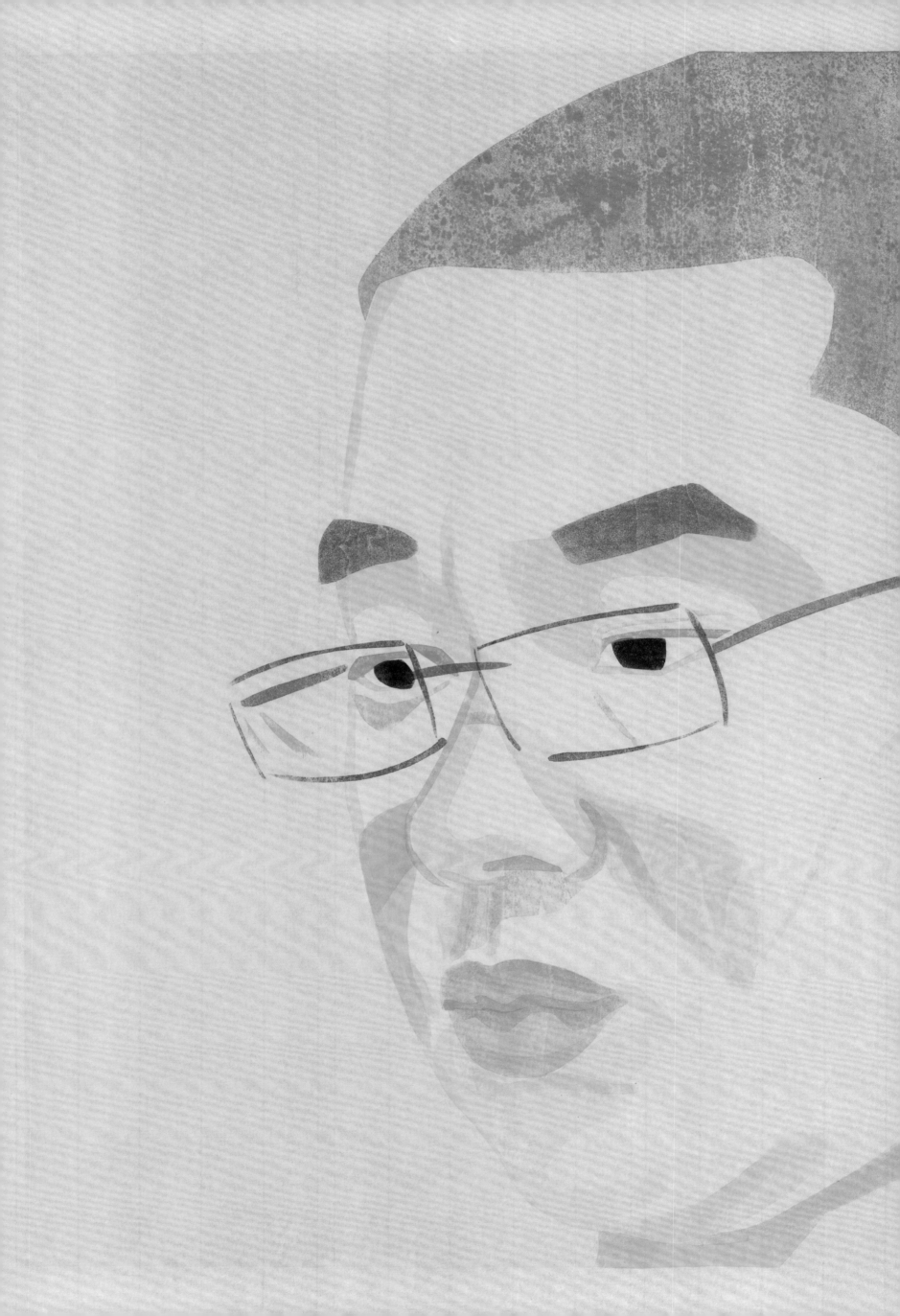

同套印版，干、湿不同印法效果：

干印，楮皮纸，60cm × 60cm

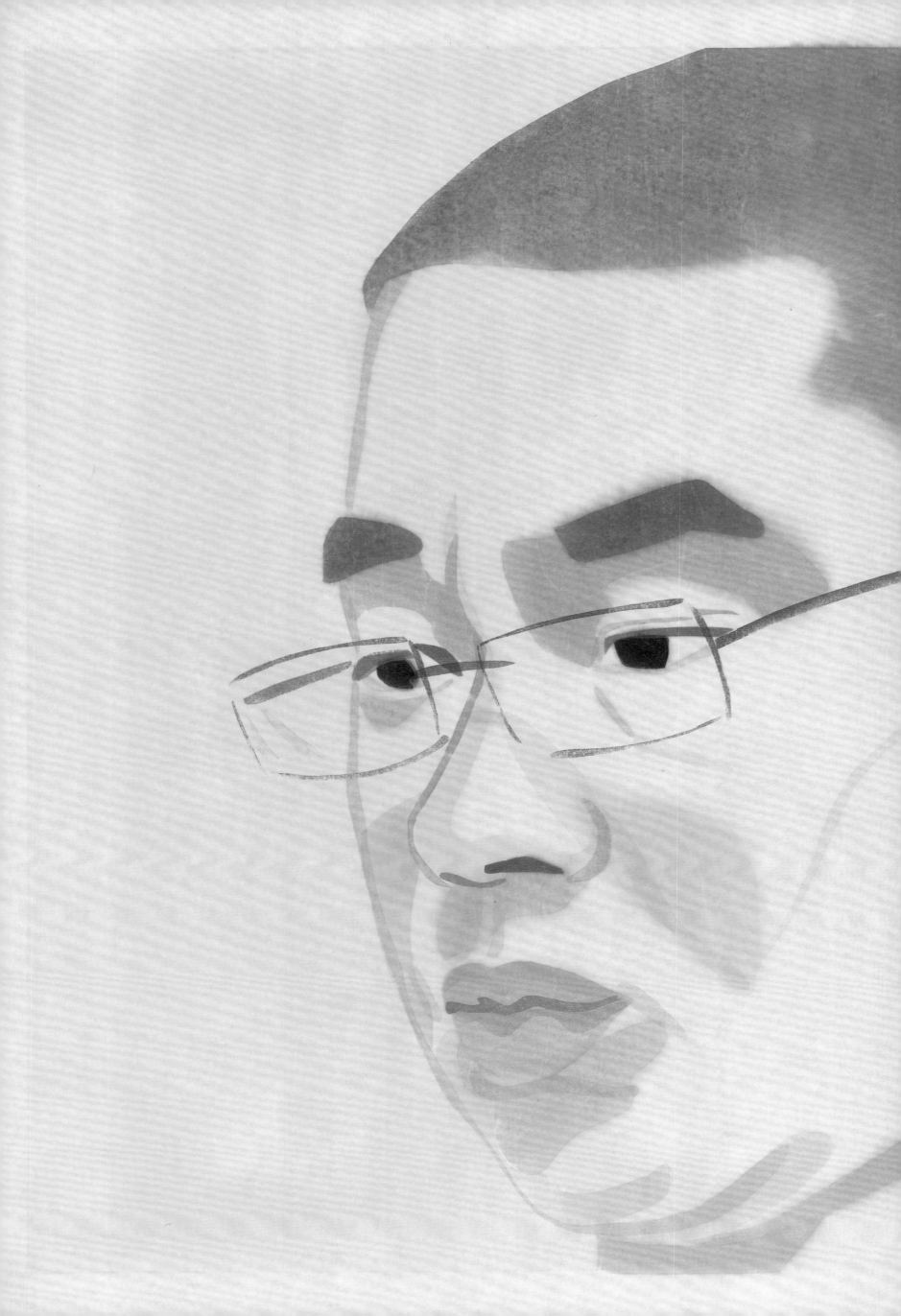

同套印版，干、湿不同印法效果：

湿印，夹宣，60cm×60cm

课后思考与练习

1. 画出一两个其他对版方法的示意图。

2. 创作一幅水印版画自画像，印五张相同效果作品。

3. 利用刻好的自画像印版，印五张不同效果作品。

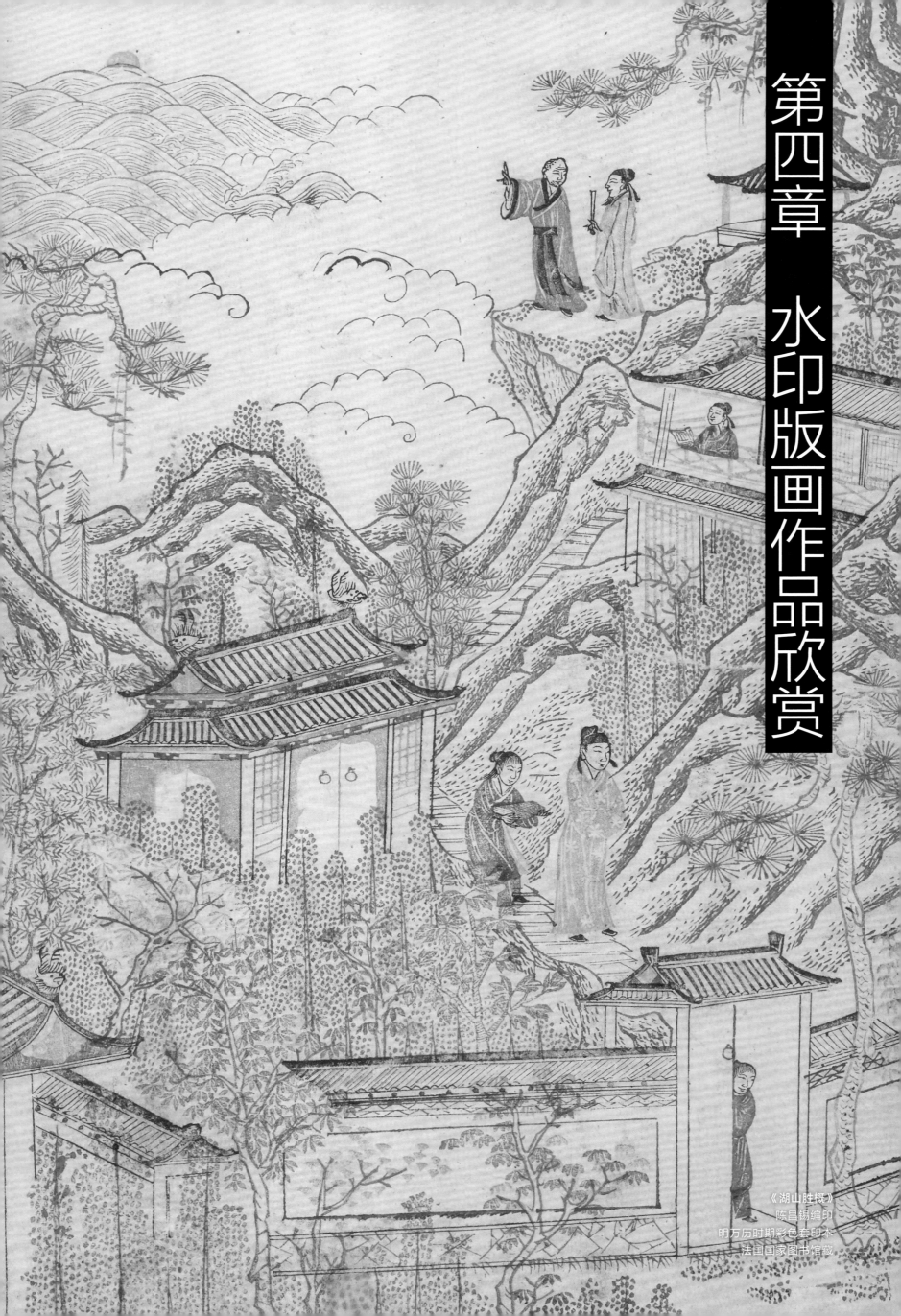

《湖山胜概》
陈昌锡编印
明万历时期彩色套印本
法国国家图书馆藏

版画创作从始至终都要与不同媒介材料发生关联，这十分有利于创作者不断进行探索，构建出一个属于个人的"技术世界"，进而掌握一套"语言形式"，再将艺术家对世界的感知与态度融入技术和材料中，产生新的艺术能量。版画的复数性更是为这种探索提供了加持，因为"版"的存在，作品有了"分身"，有了不断实验的可能，为创作经验的积累提供了便利，水印版画更是如此，因其"印"这一环节变化太丰富了。

水印版画创作颇具偶然性，这得益于它所用材料——宣纸、水、颜料，加之作者手感及经验的变化，即使面对同一印版，不同情形下印刷，效果总会不同。水印版画创作要时刻保持即兴感。"版"不是草稿与印纸之间的拷贝工具，而是要利用"版"再创作、再生发，"版"使创作者增加了一份从容，因为"版"让作品的产生有了保障和可预见性，作者只需在可控的范围内让版与画有机生成。

本章精选四位艺术家的代表性水印版画作品，这些作品蕴含着各自独特的秘诀。尤其是方利民、王超、张晓锋三位老师，他们的作品题材广泛、视角多样、风格独特，每个人都在不断探索新的技术和形式，展现了对"水印"这一媒介的深刻理解和灵活运用。他们善于挖掘水印版画的潜力，将生活中最真实、最直观的感受通过多种技巧和材料表达得淋漓尽致。他们的作品展示了水印版画艺术的多样性和无限表现力，希望通过欣赏他们的作品，让大家感受到水印版画独有的魅力，并重新审视这一媒介的可能性，再用自己个性化的艺术语言和表达方式，镌刻出对生活和艺术的热爱，为水印版画艺术注入新活力。

右一：
山水清梦之三 方利民
83cm×25cm 2006年

右二：
山水清梦之四 方利民
83cm×25cm 2006年

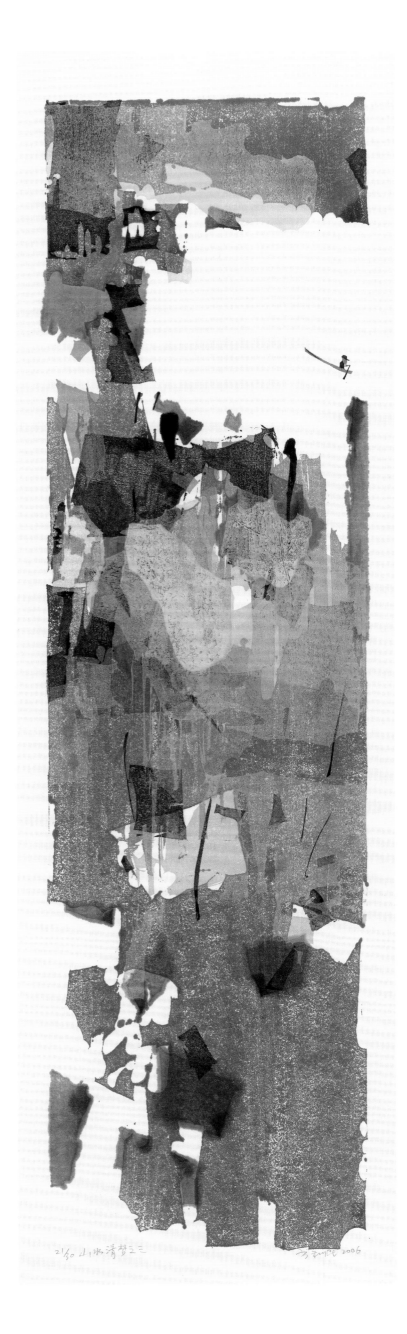

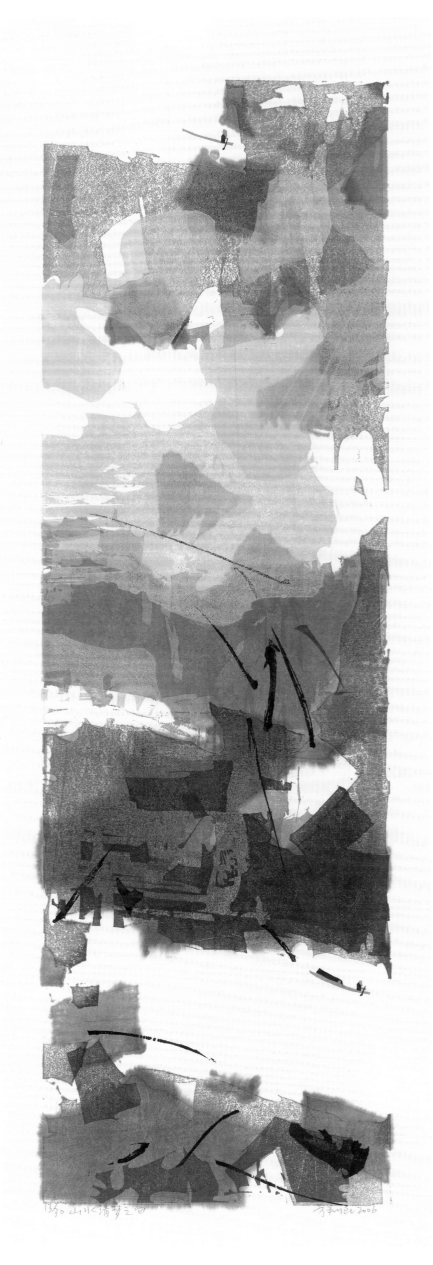

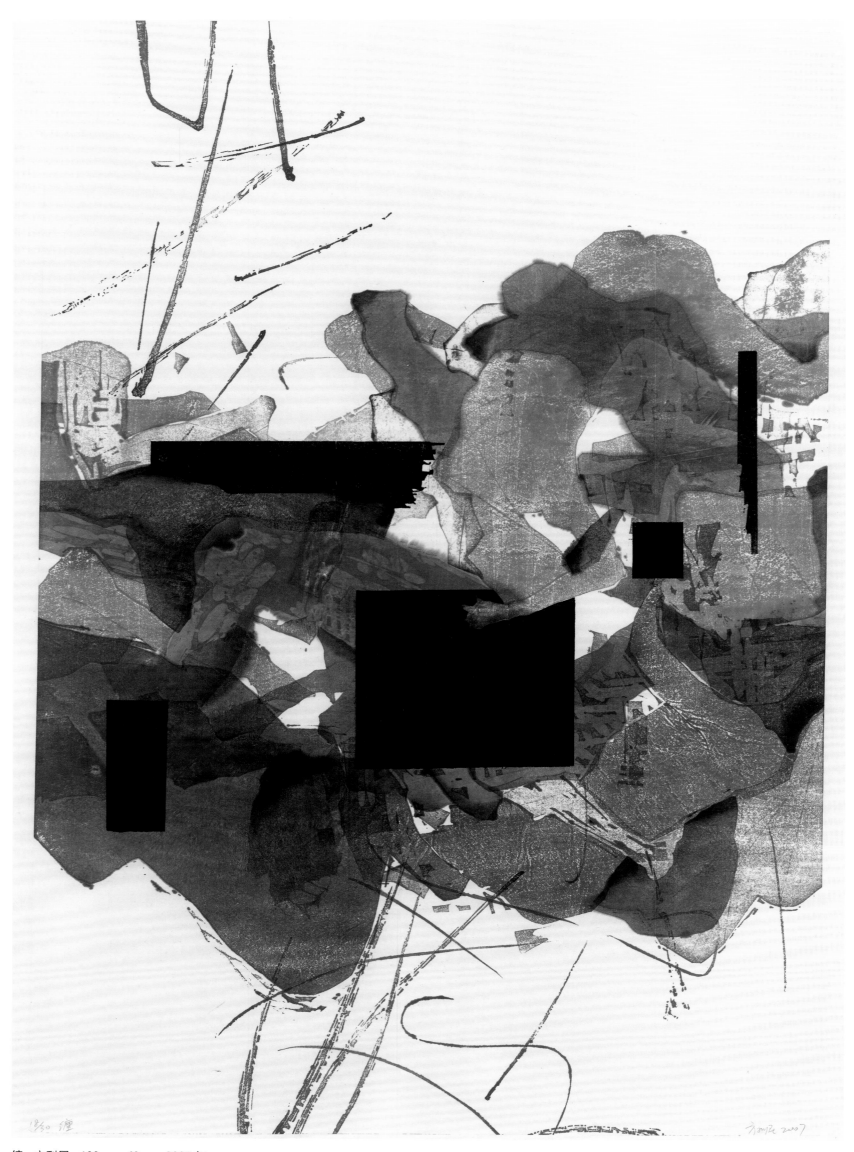

缠　方利民　100cm×69cm　2007 年

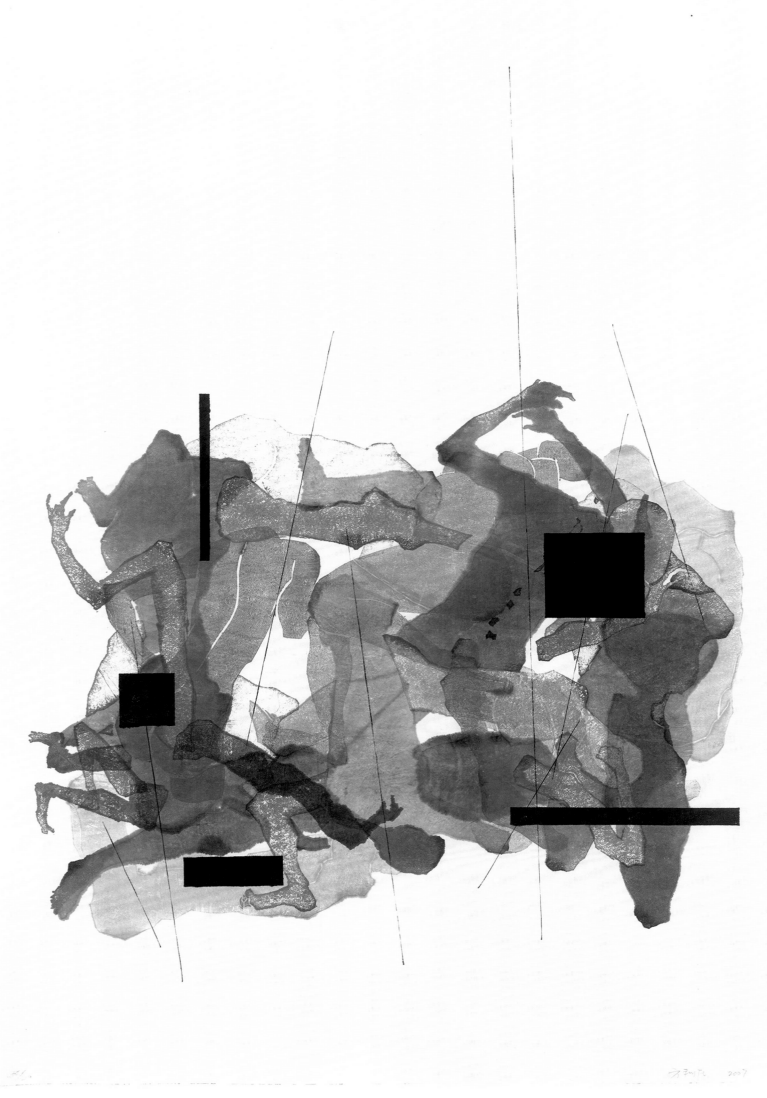

挣　方利民　100cm×69cm　2007 年

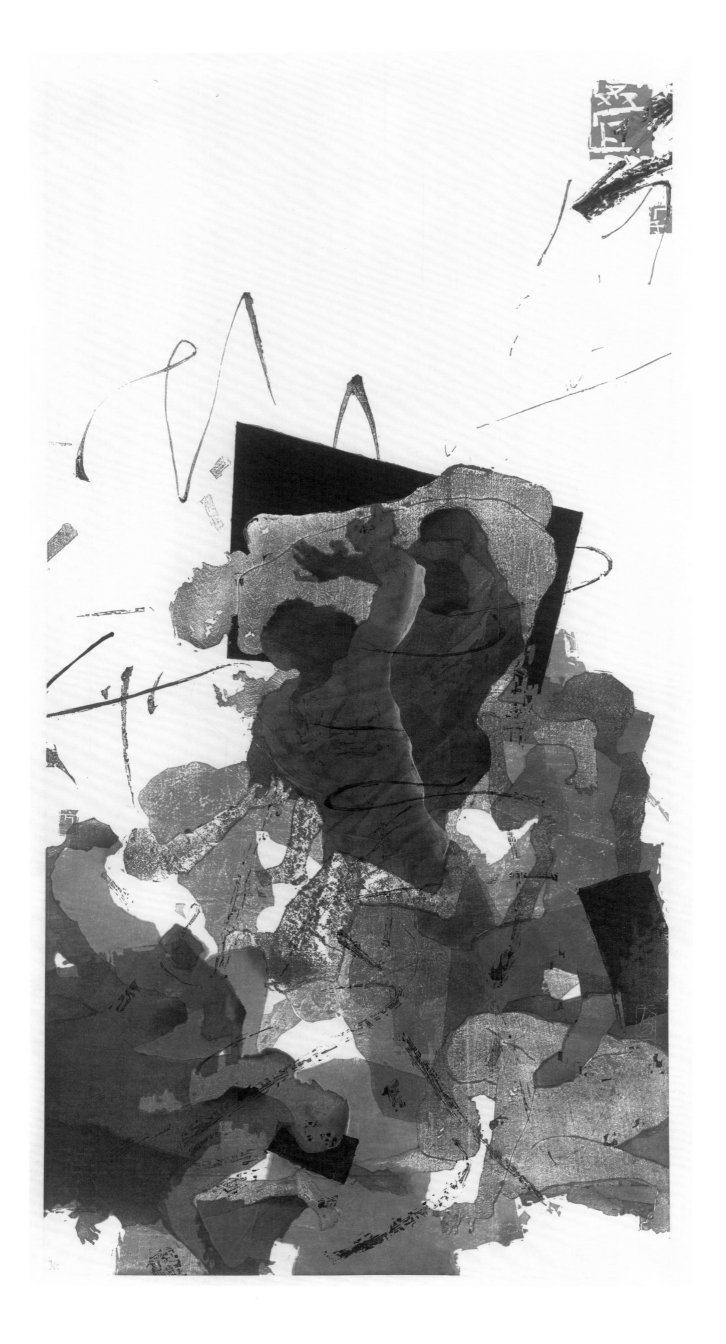

攀　方利民
138cm×69cm　2008 年

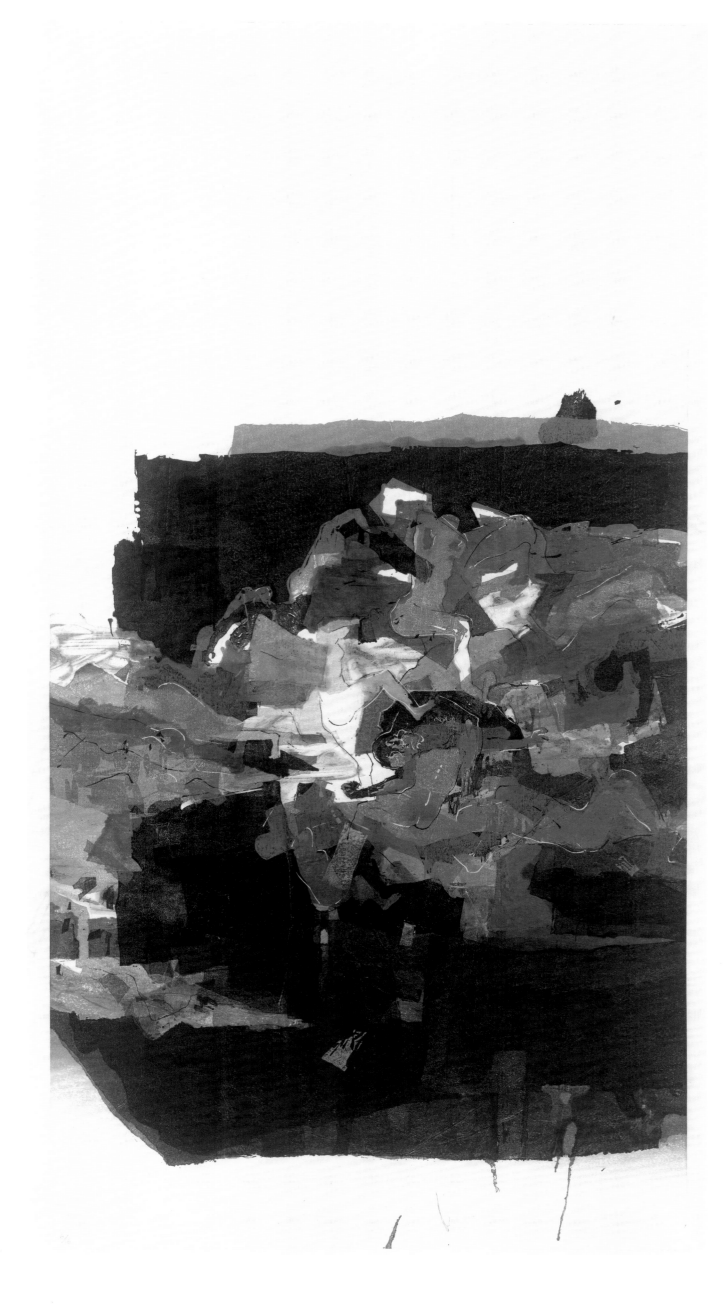

祭　方利民
138cm × 69cm　2009 年

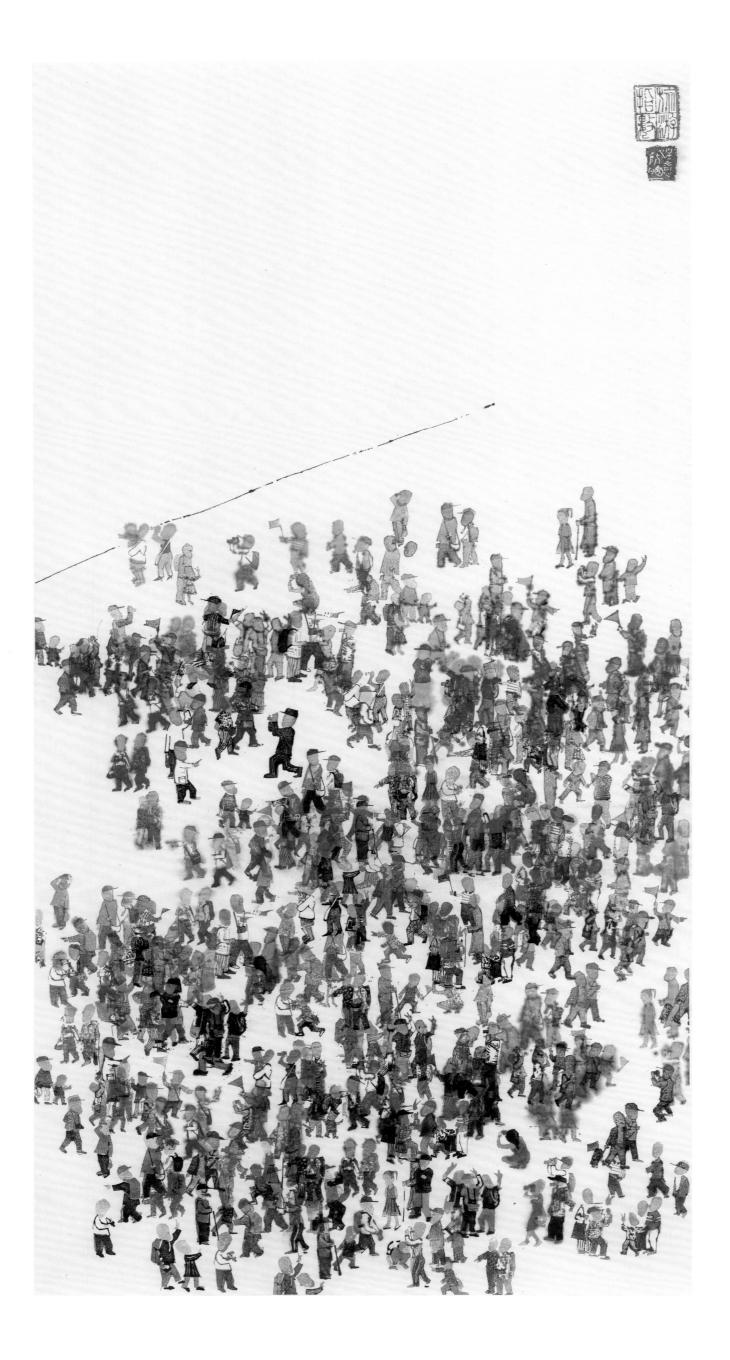

旅游季　方利民
138cm×69cm　2013 年

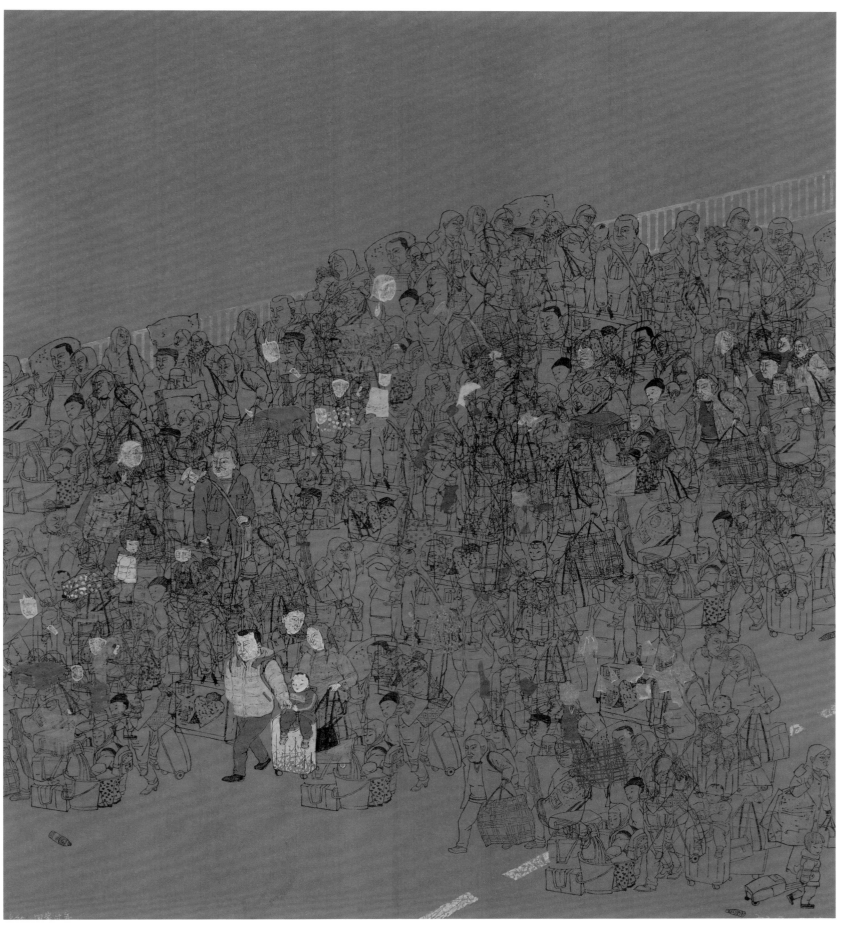

回家过年　方利民　140cm×121cm　2014 年

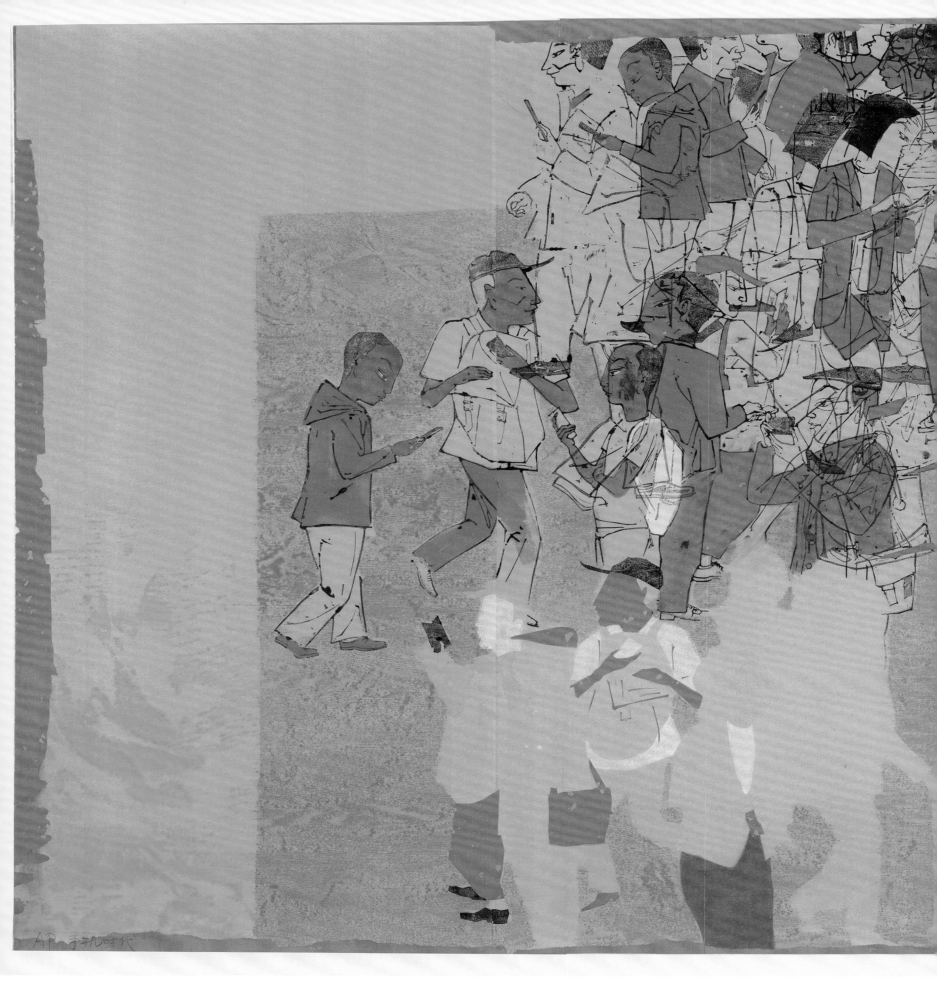

手机时代　方利民　140cm×277cm　2017 年

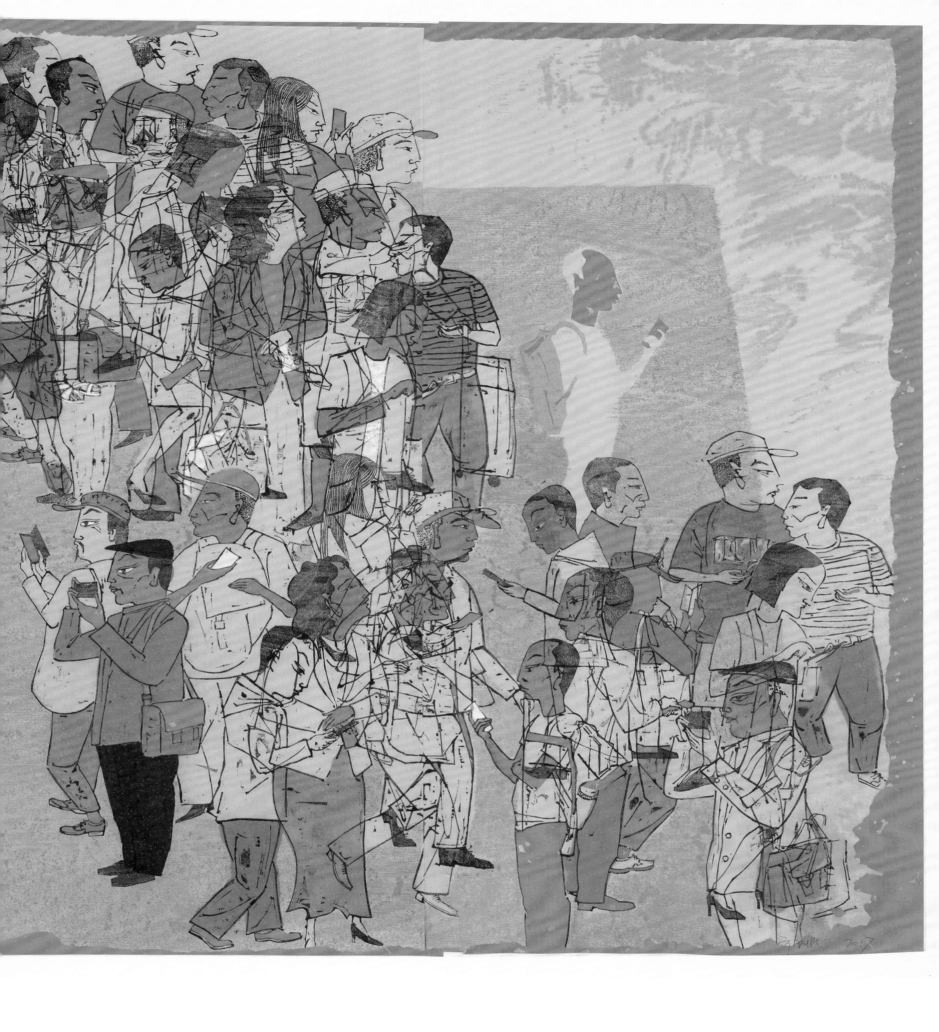

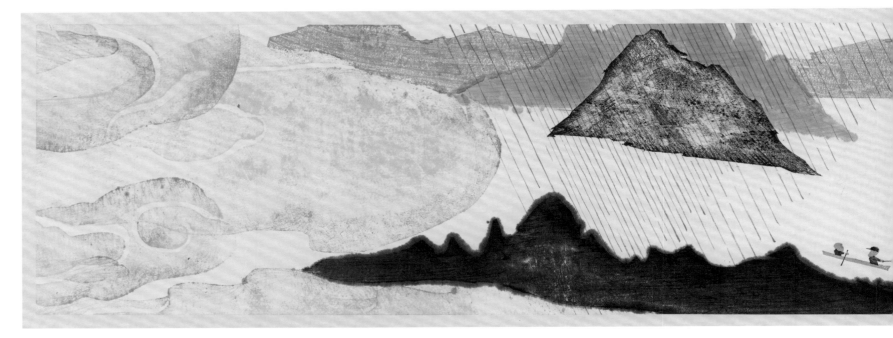

假日·湖山之四　方利民　21cm×138cm　2020 年

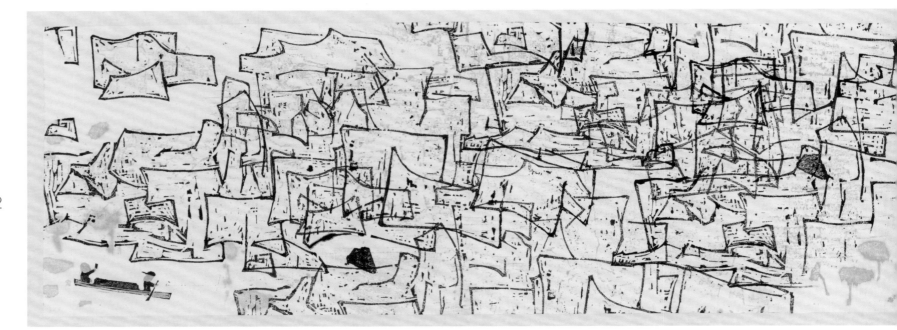

假日·湖山之十二　方利民　21cm×138cm　2020 年

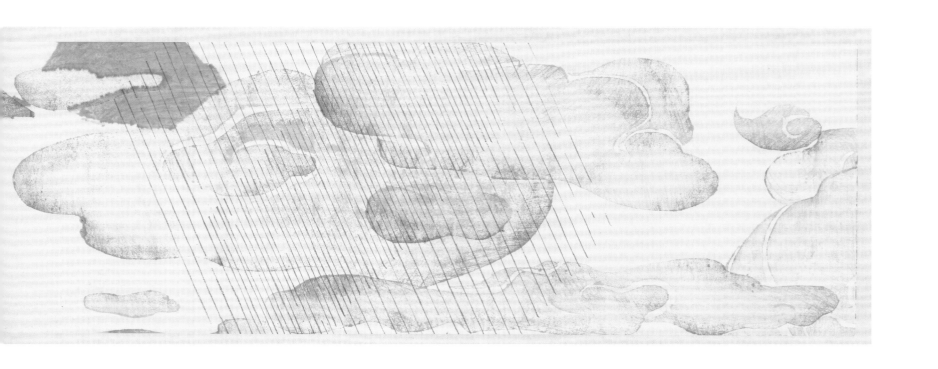

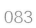

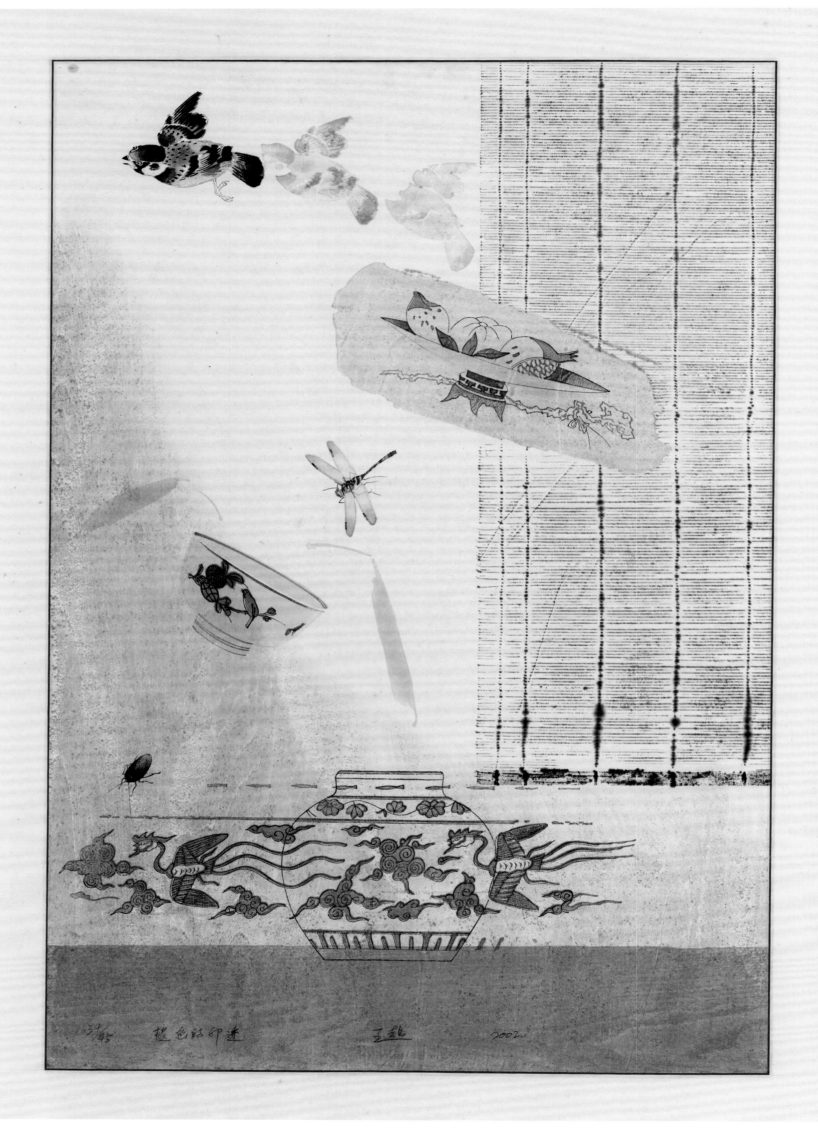

褪色的印迹　王超　80cm×54cm　2002 年

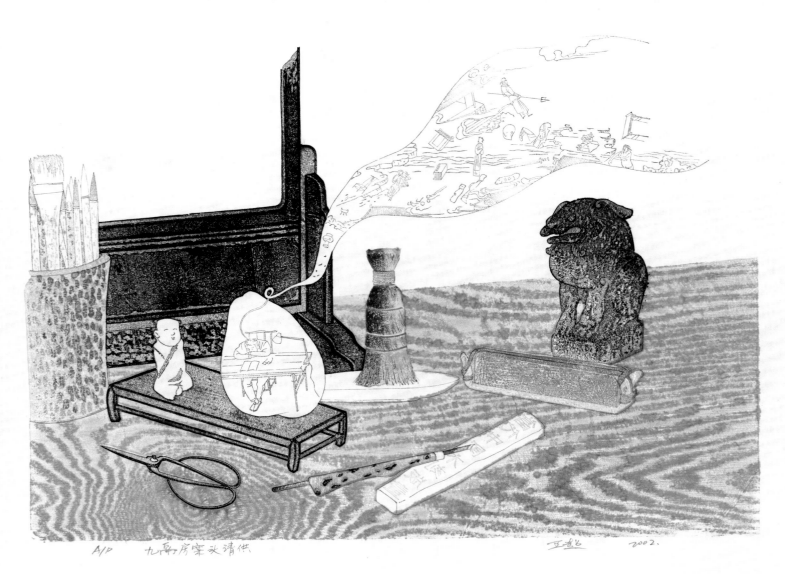

九鬲房案头清供 王超 38cm×50cm 2002 年

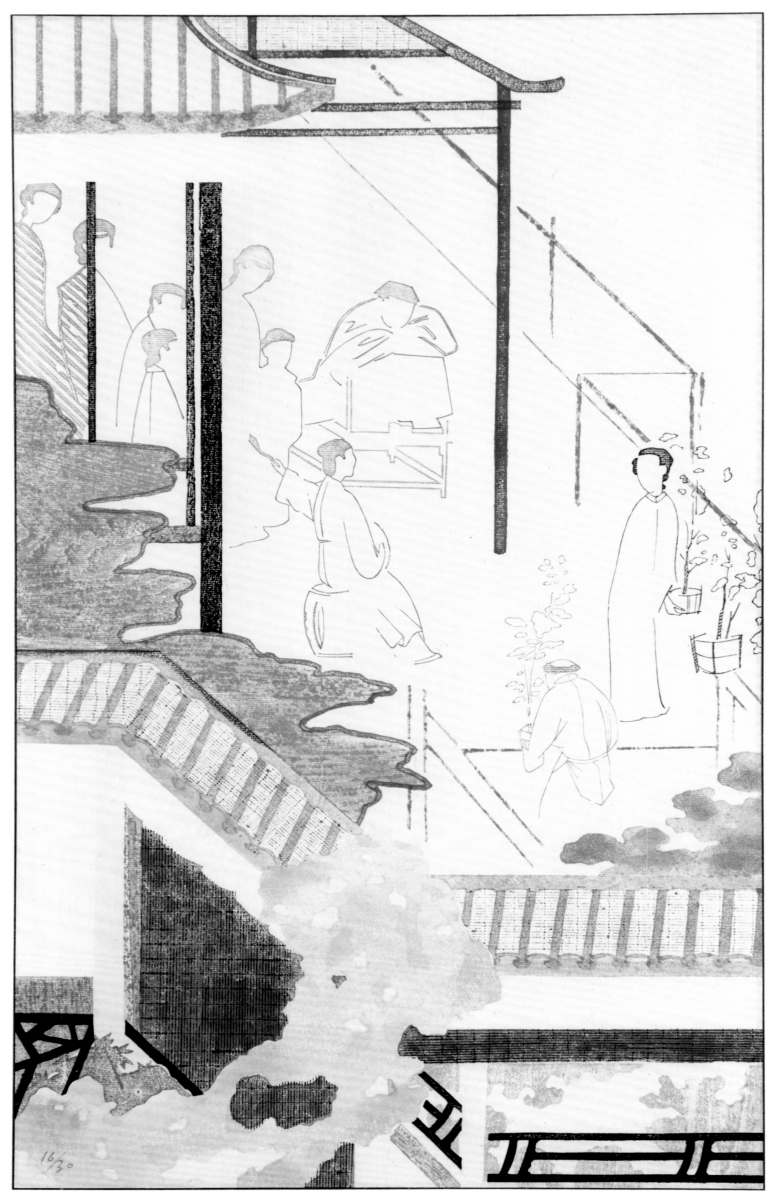

16/30

清园幻景　王超　57cm×30cm　2005 年

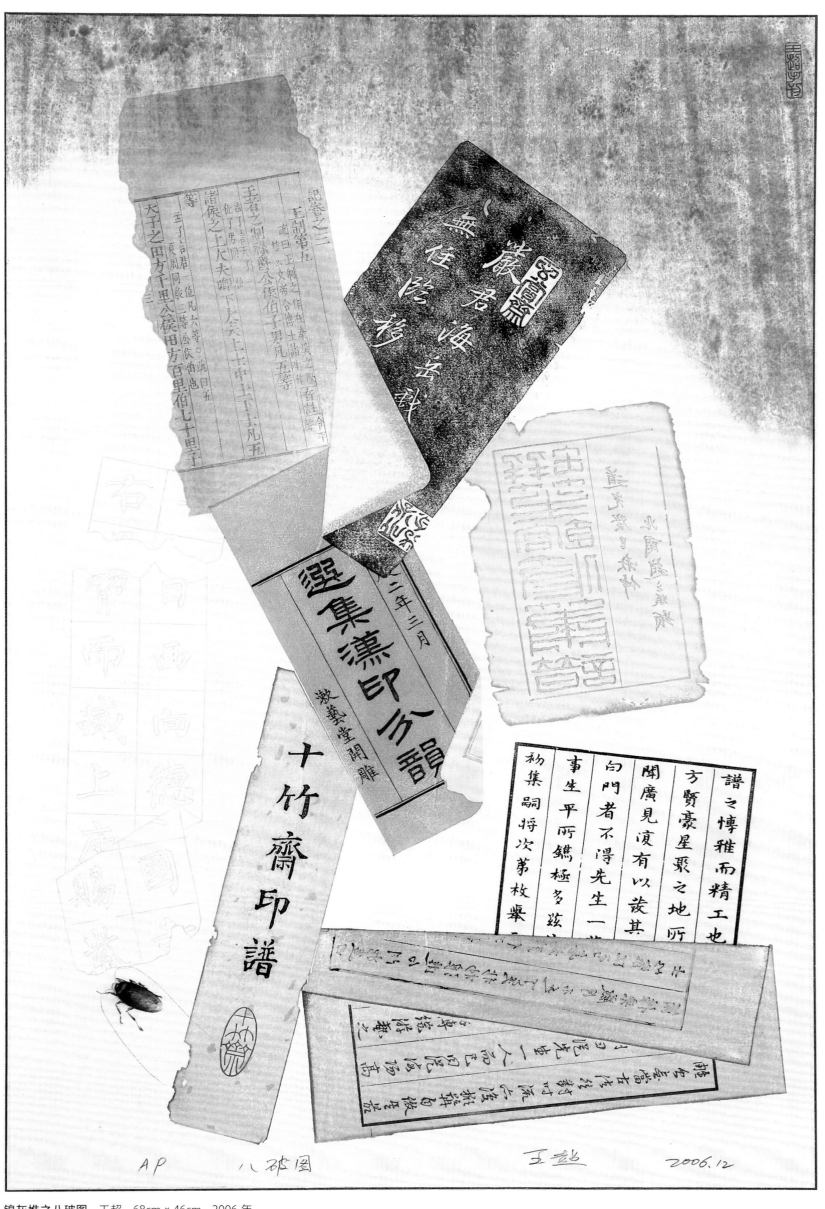

锦灰堆之八破图　王超　68cm×46cm　2006 年

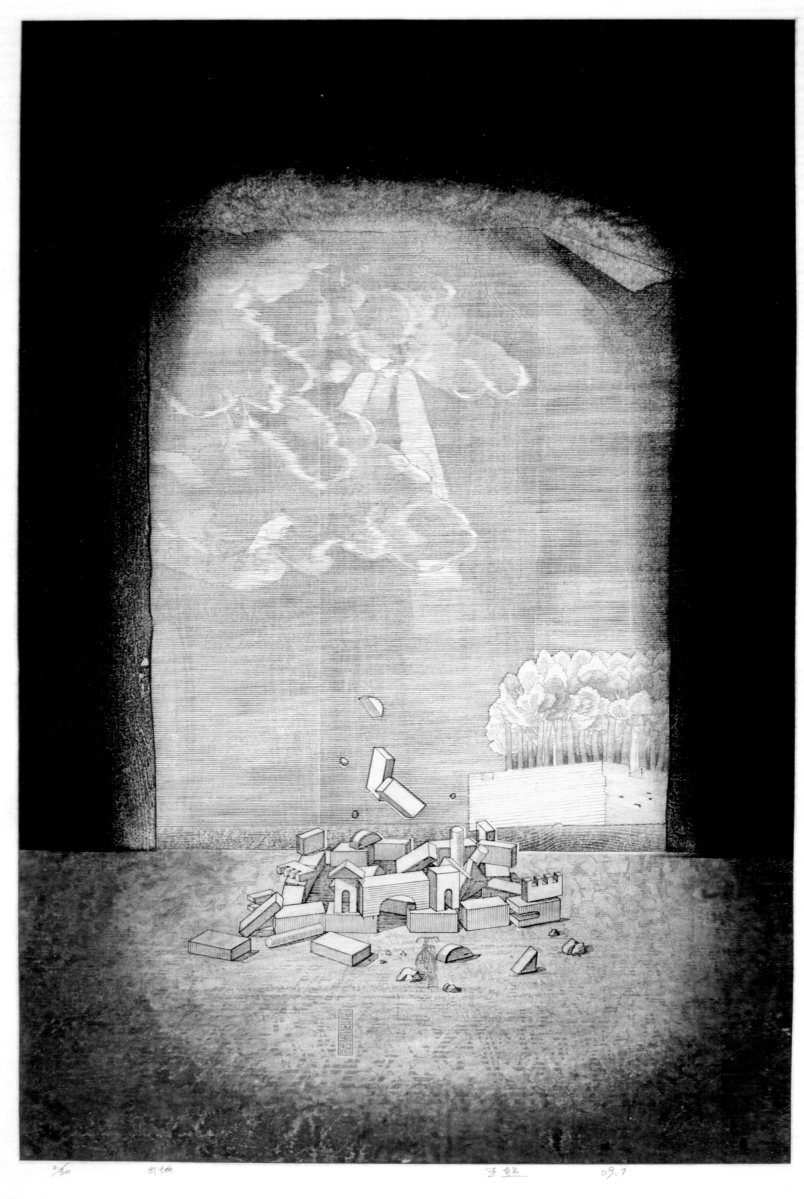

出城 王超 105cm×69cm 2009 年

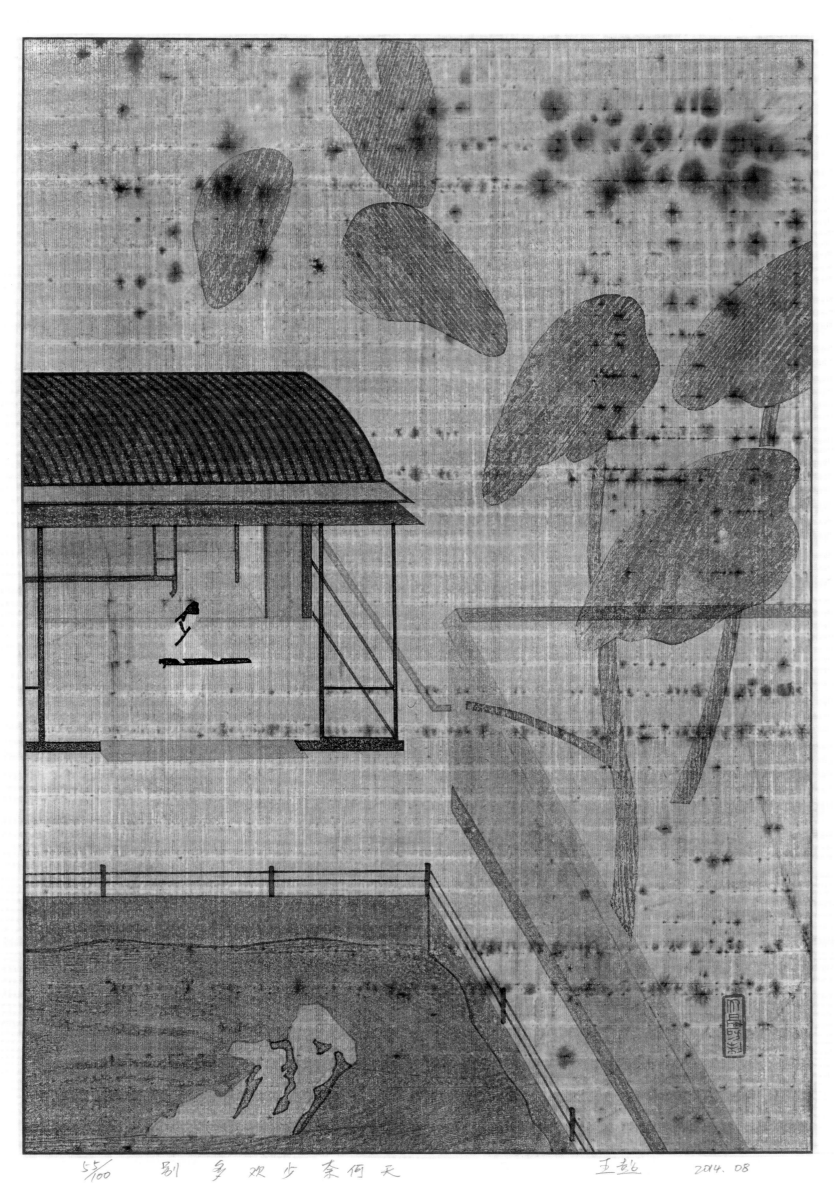

5/100 别多欢少奈何天 王超 2014. 08

别多欢少奈何天 王超 68cm×45cm 2014 年

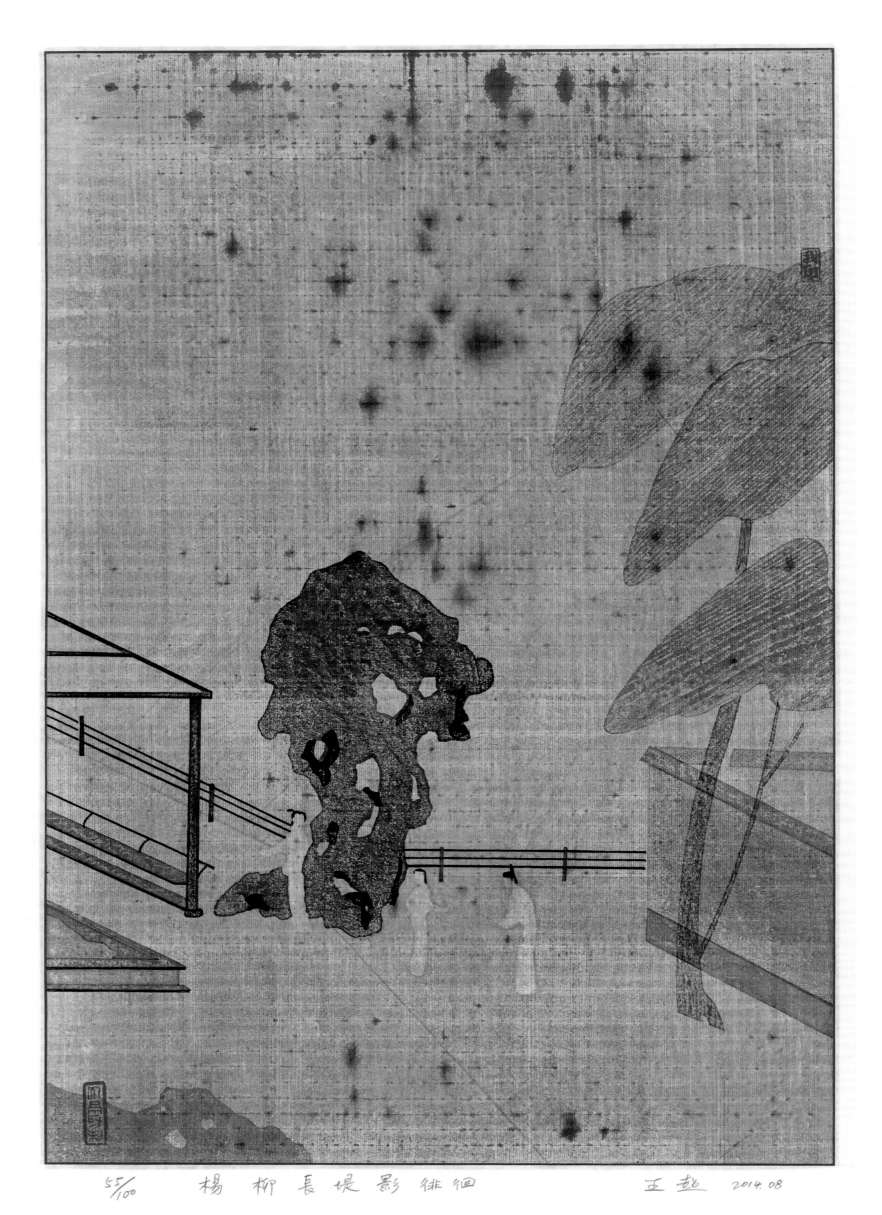

55/100　楊柳長堤影徘徊　　　　　王超　2014.08

杨柳长堤影徘徊　王超　68cm×45cm　2014 年

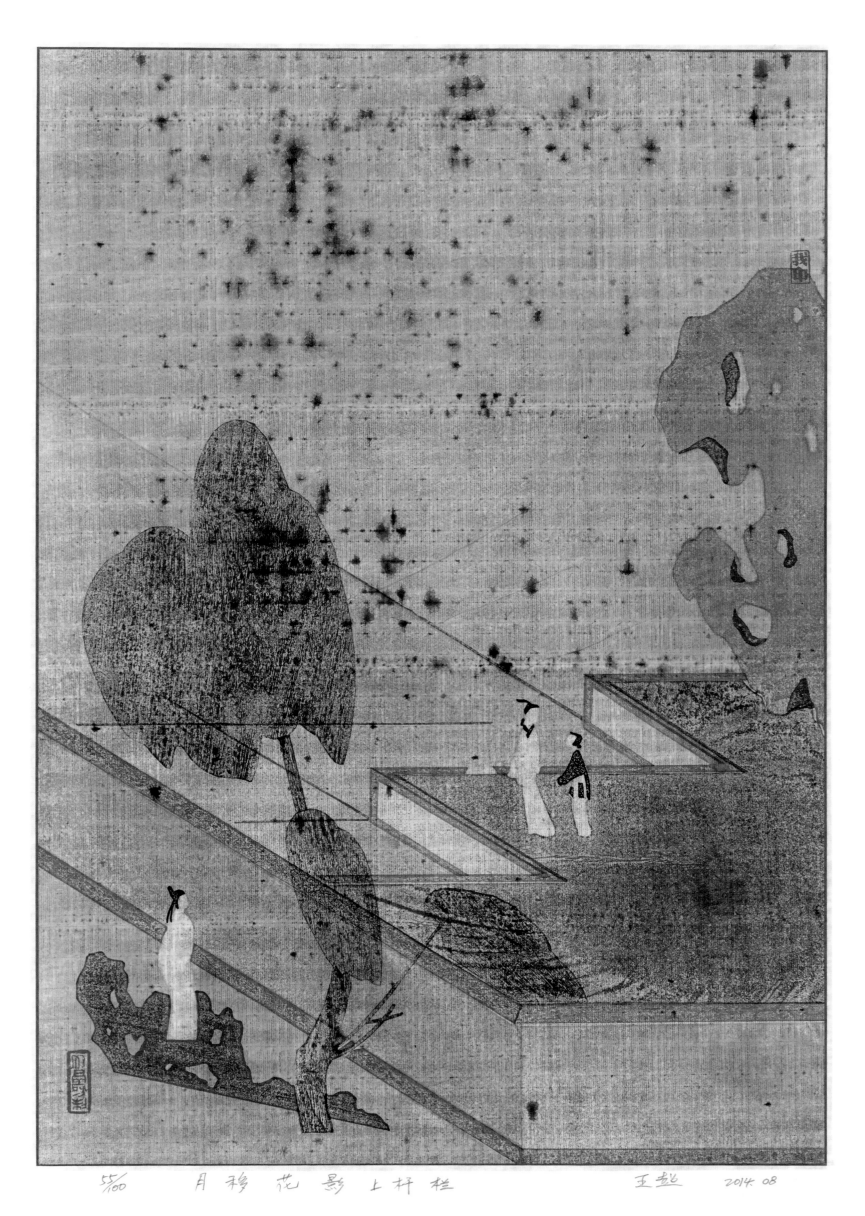

5/100 月移花影上杆栏 王超 2014.08

月移花影上杆栏 王超 68cm × 45cm 2014 年

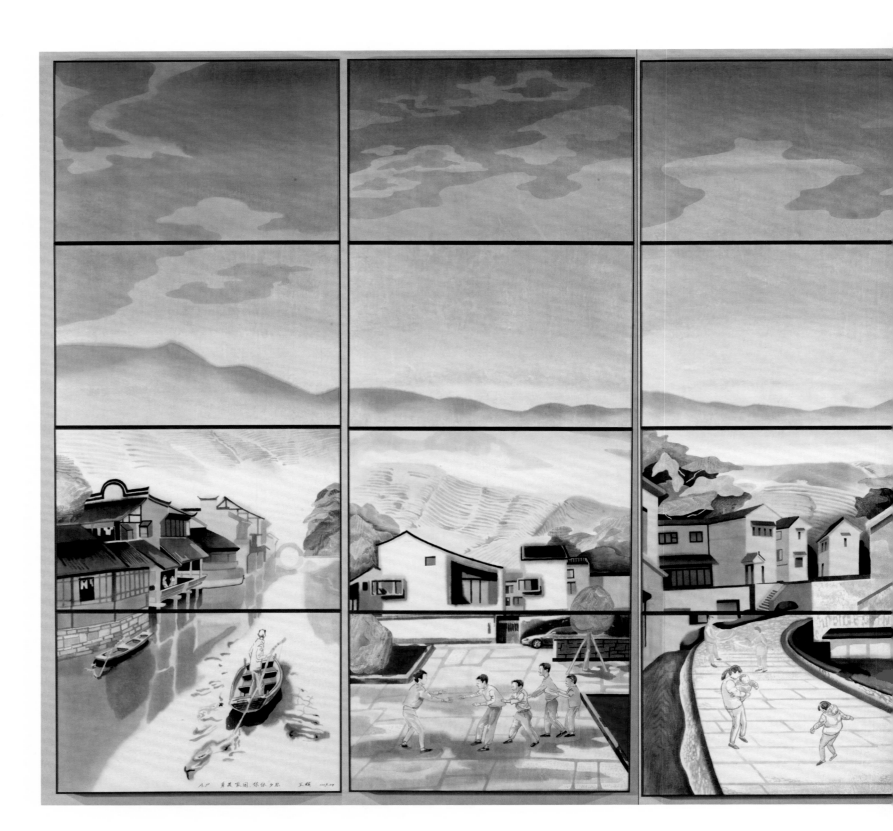

秀美家园、悠悠乡思　王超　240cm×540cm　2019 年

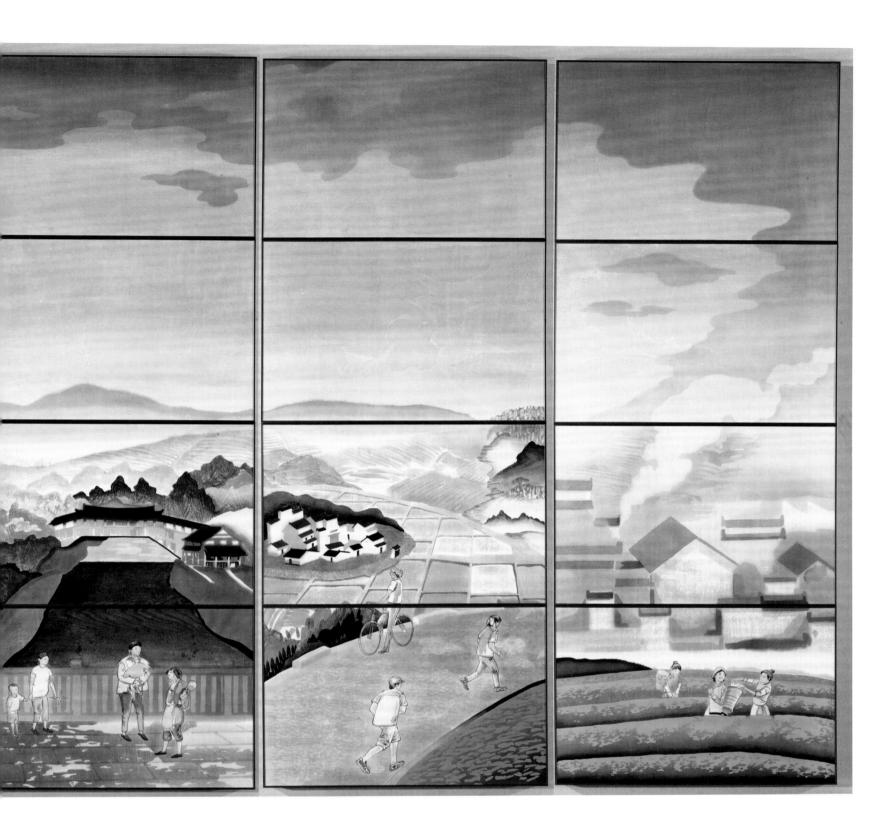

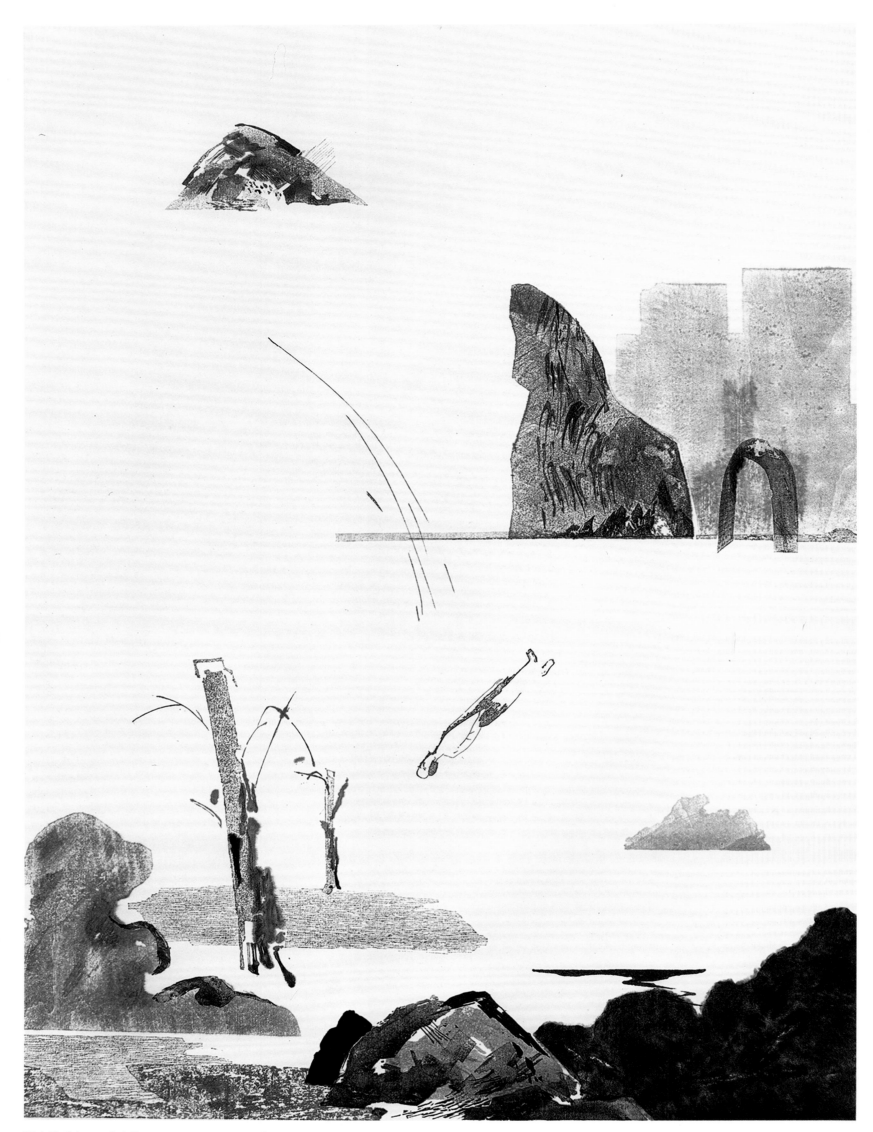

漫步聆听之二　张晓锋　81cm×60cm　2007 年

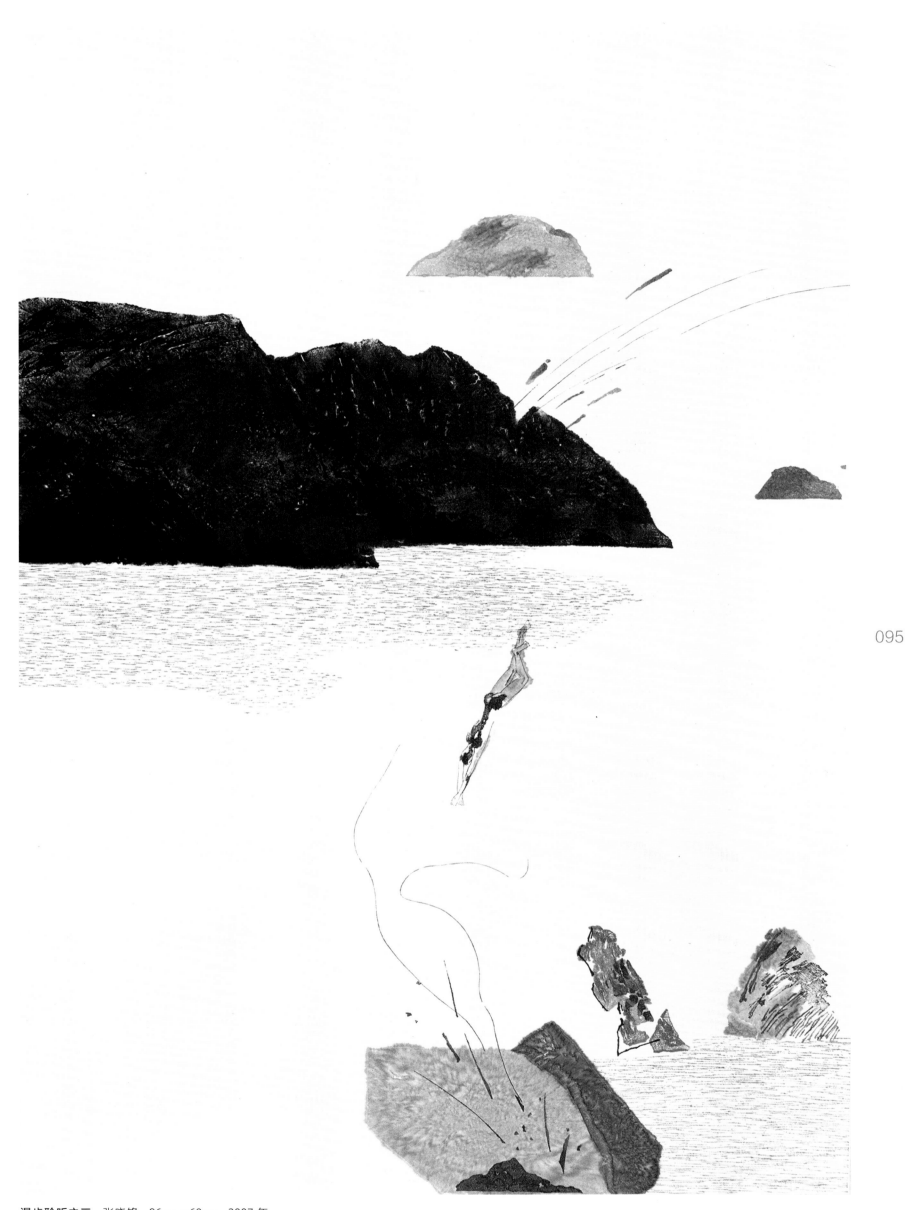

漫步聆听之三　张晓锋　86cm×60cm　2007 年

漫步聆听之四　张晓锋　84cm×60cm　2007 年

傲骨寒梅　张晓锋
144cm × 76cm　2011 年

山水清音　张晓锋　98cm×188cm　2013 年

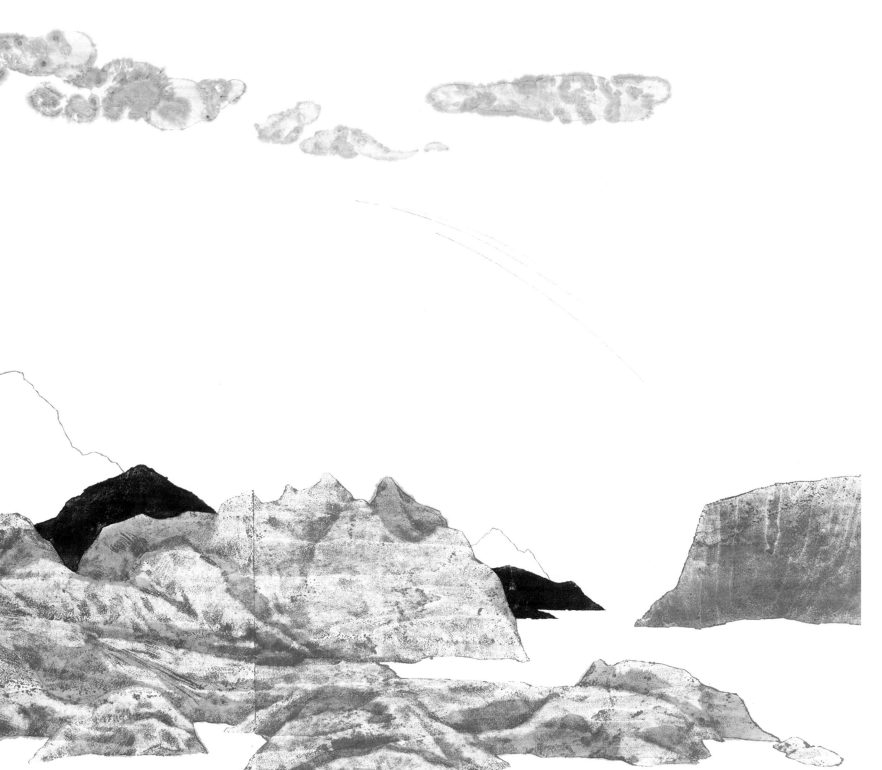

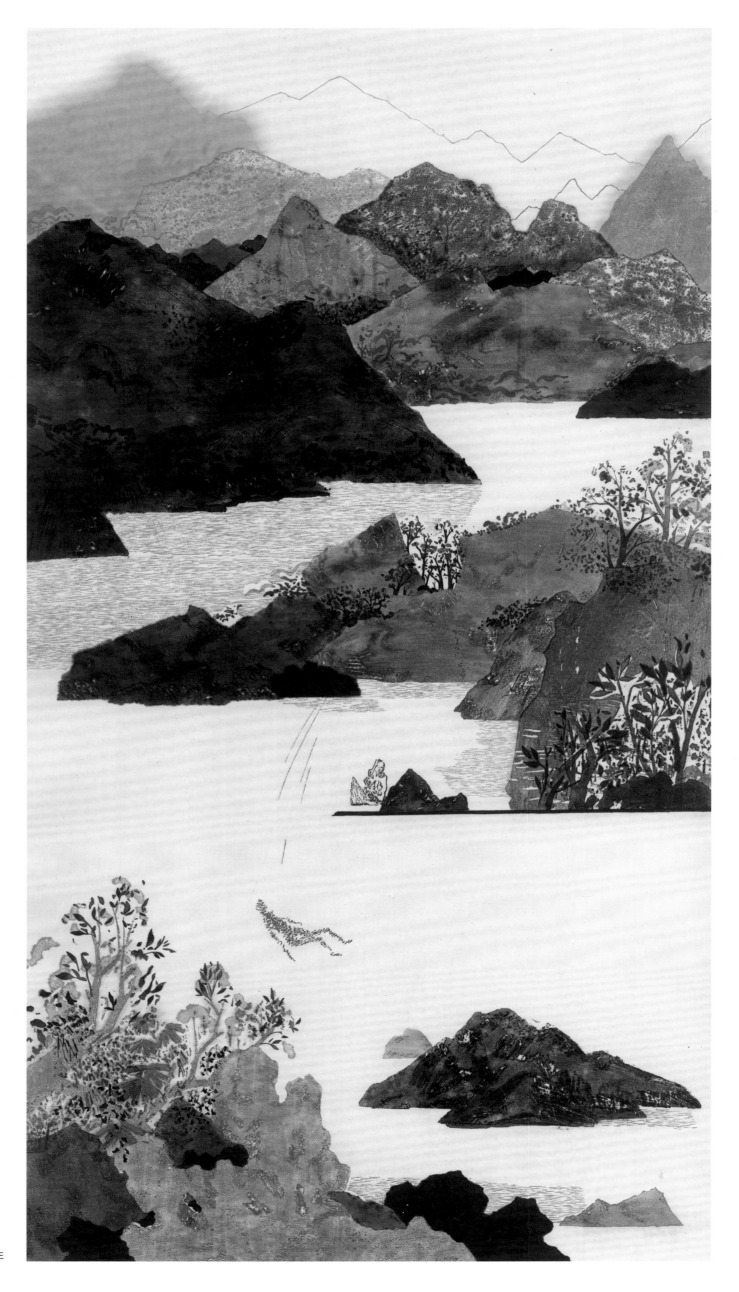

澄怀味象　张晓锋
148cm×79cm　2014 年

守望之二　张晓锋　80cm×60cm　2018 年

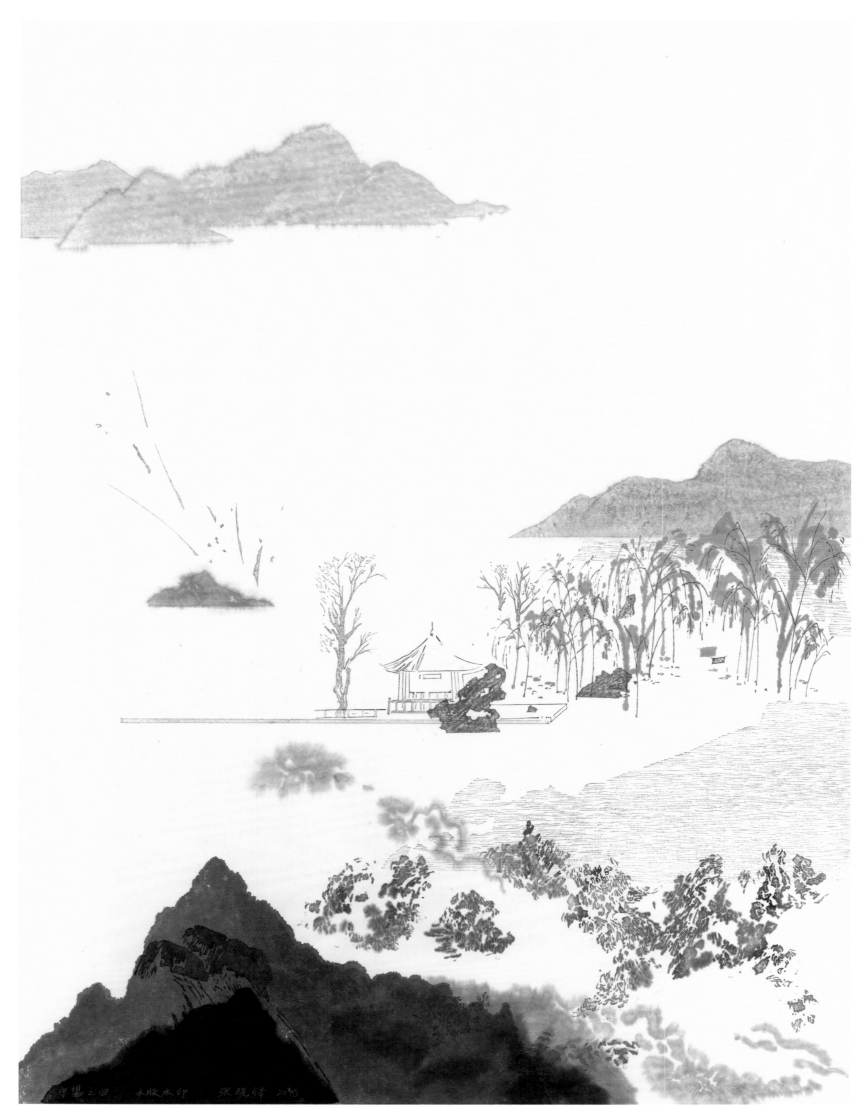

守望之四　张晓锋　80cm×60cm　2018 年

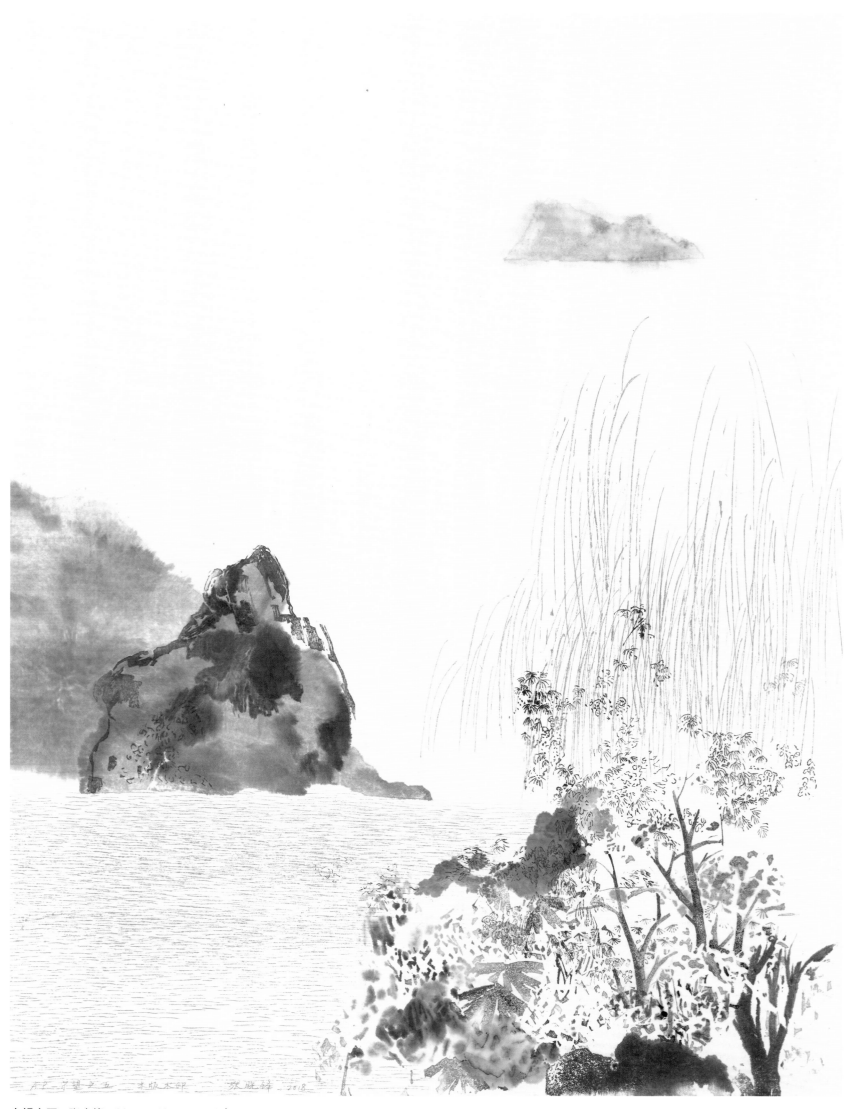

守望之五　张晓锋　80cm×60cm　2018 年

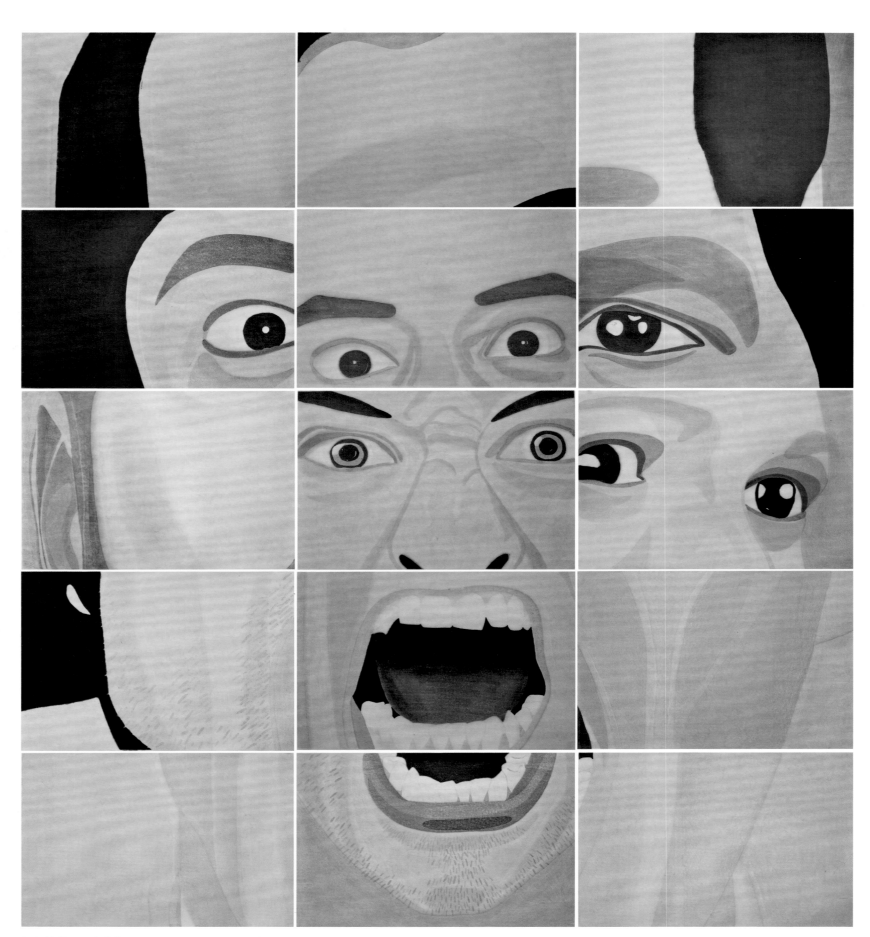

灰色情绪 II 李小彬 180cm × 200cm 2016 年

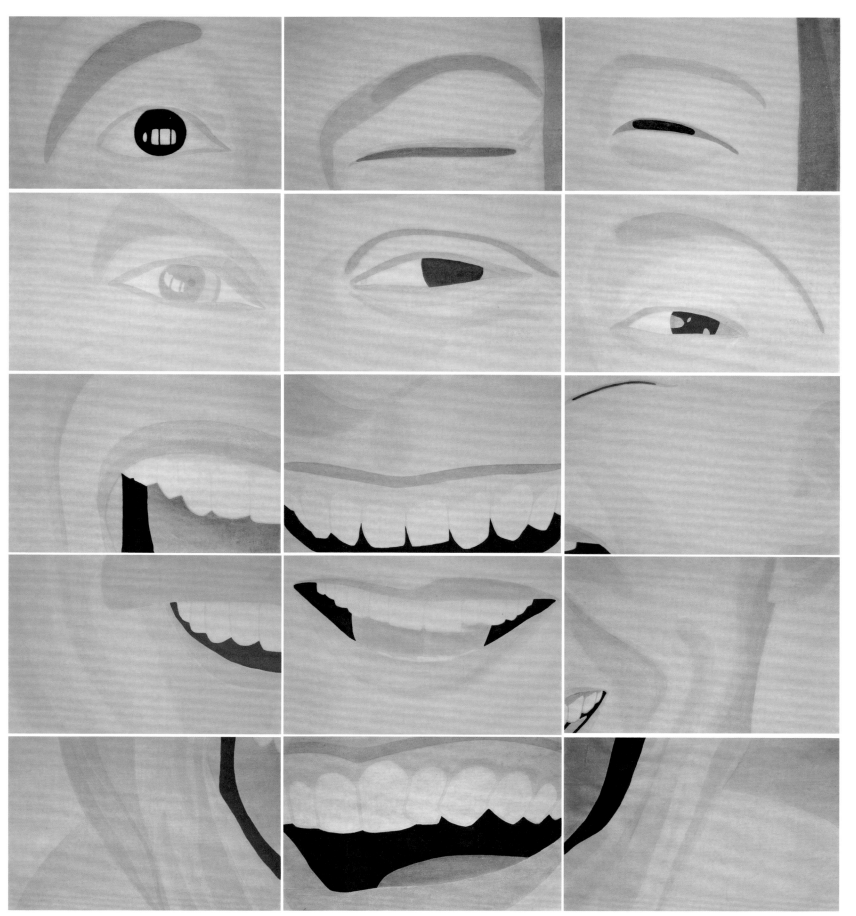

灰色情绪 IV　李小彬　180cm × 200cm　2016 年

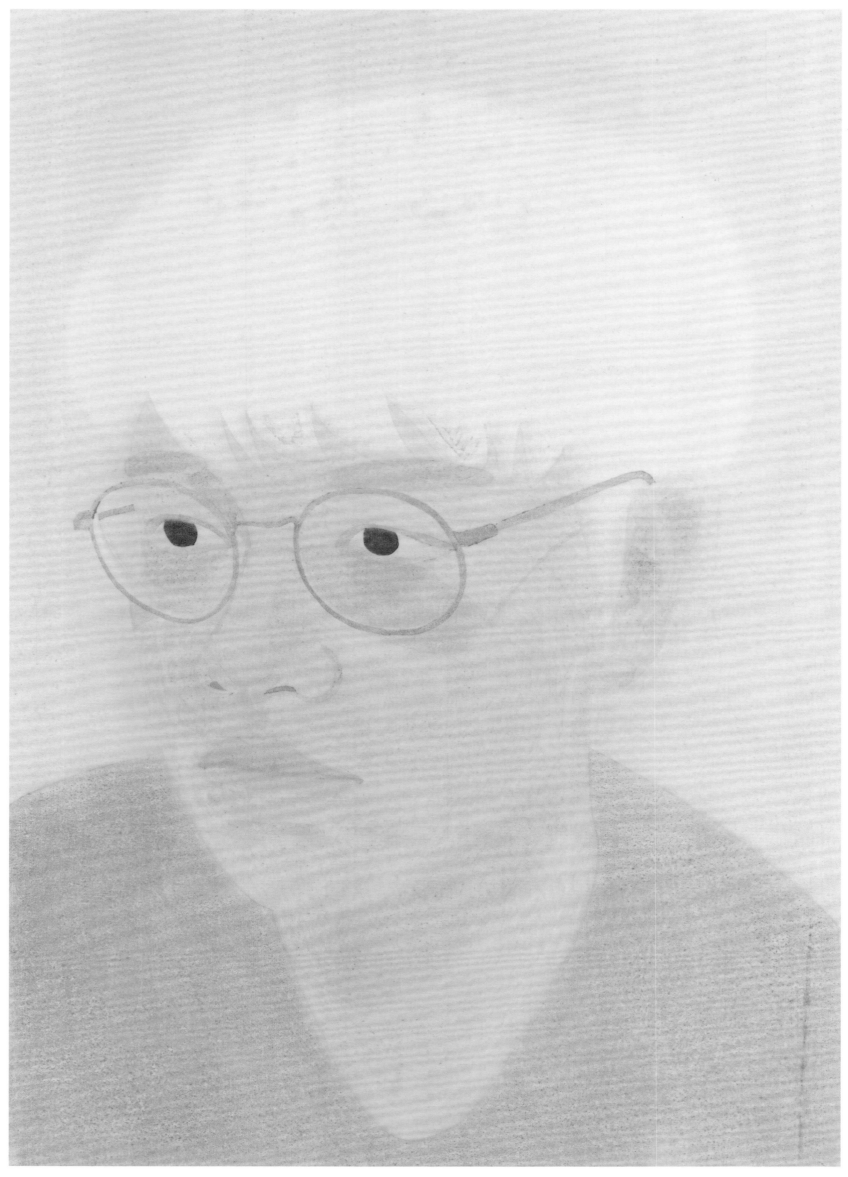

20171011 李小彬　76cm × 53cm　2017 年

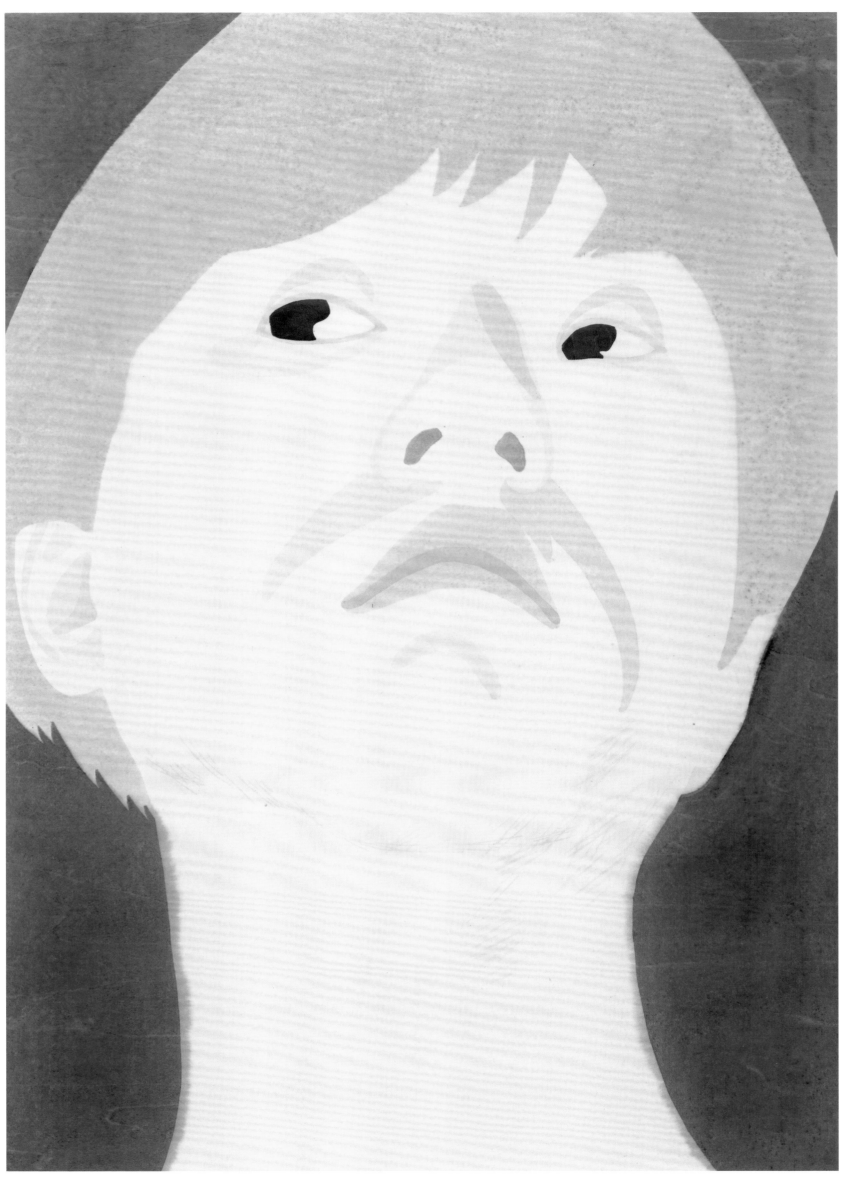

20180115　李小彬　76cm × 53cm　2018 年

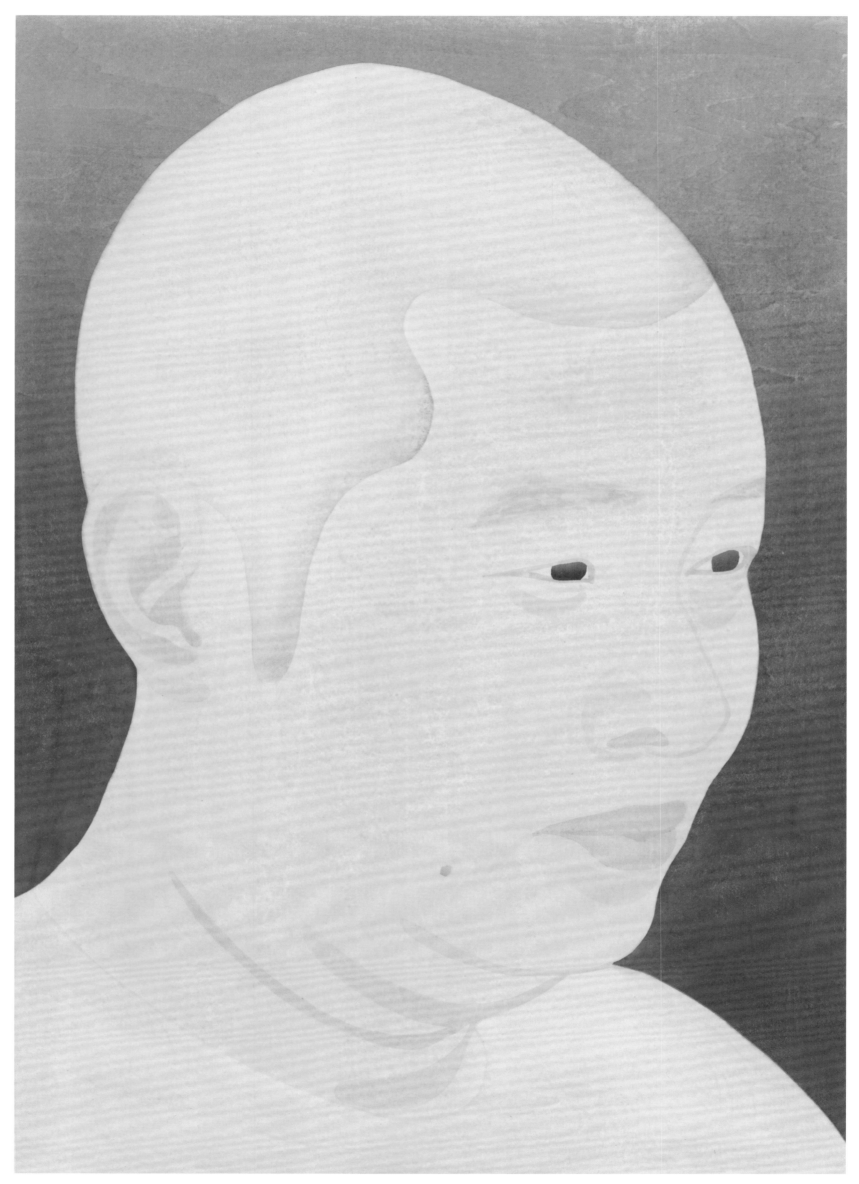

20180827　李小彬　76cm×53cm　2018 年

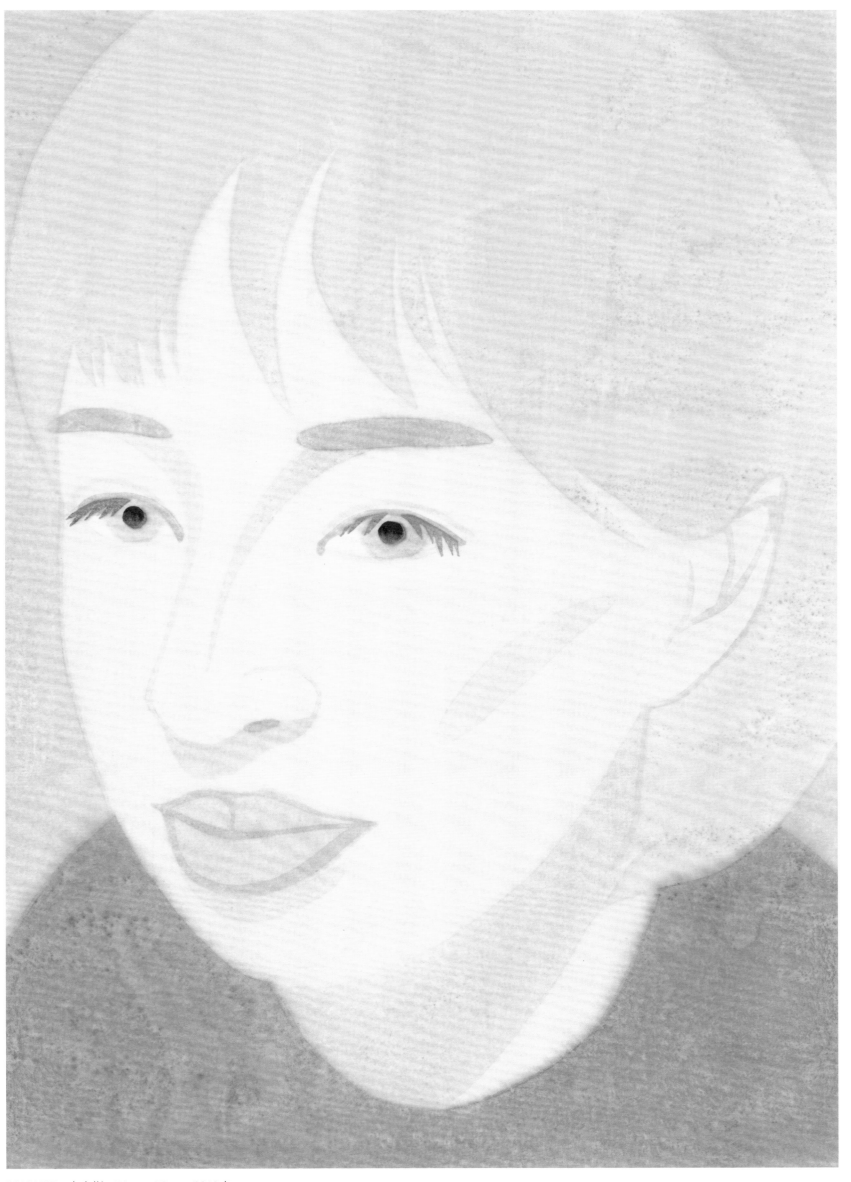

20181027　李小彬　76cm×53cm　2018 年

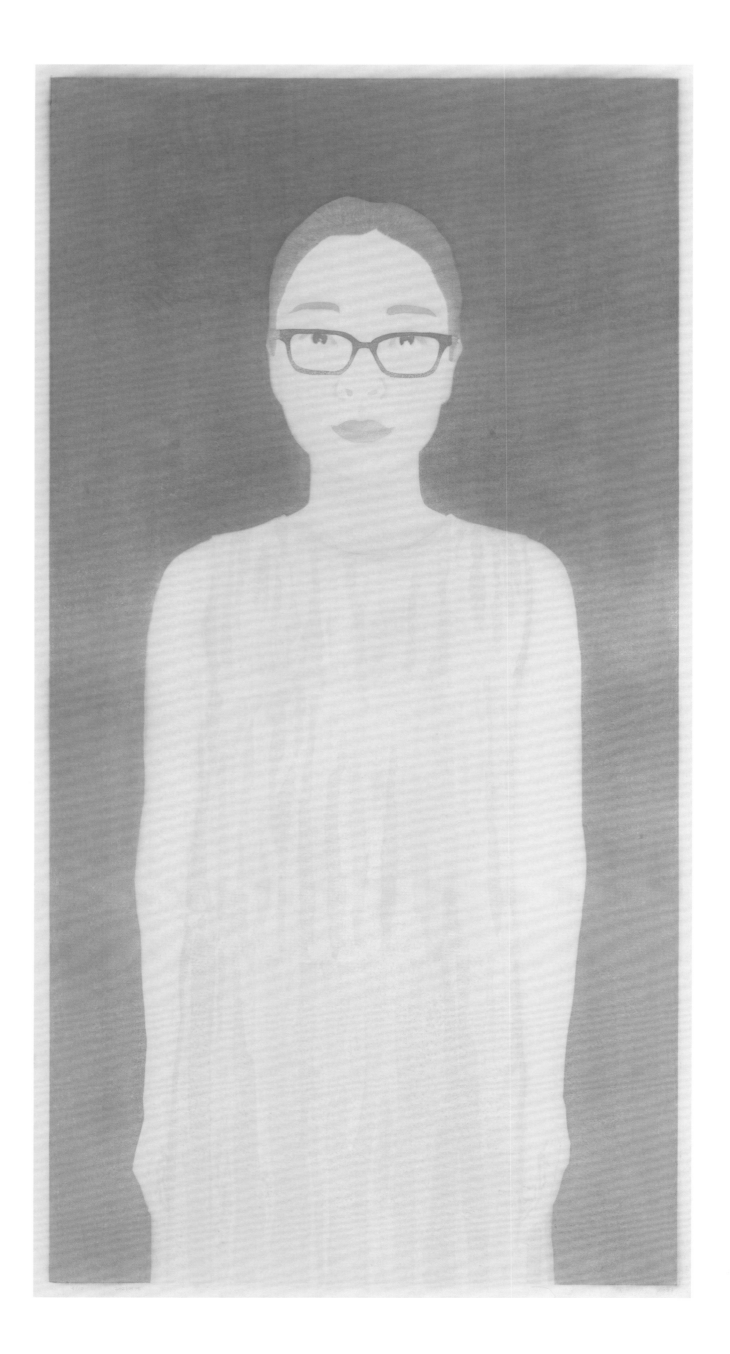

20210918　李小彬
180cm×90cm　2021 年

20230606　李小彬
180cm×90cm　2023 年

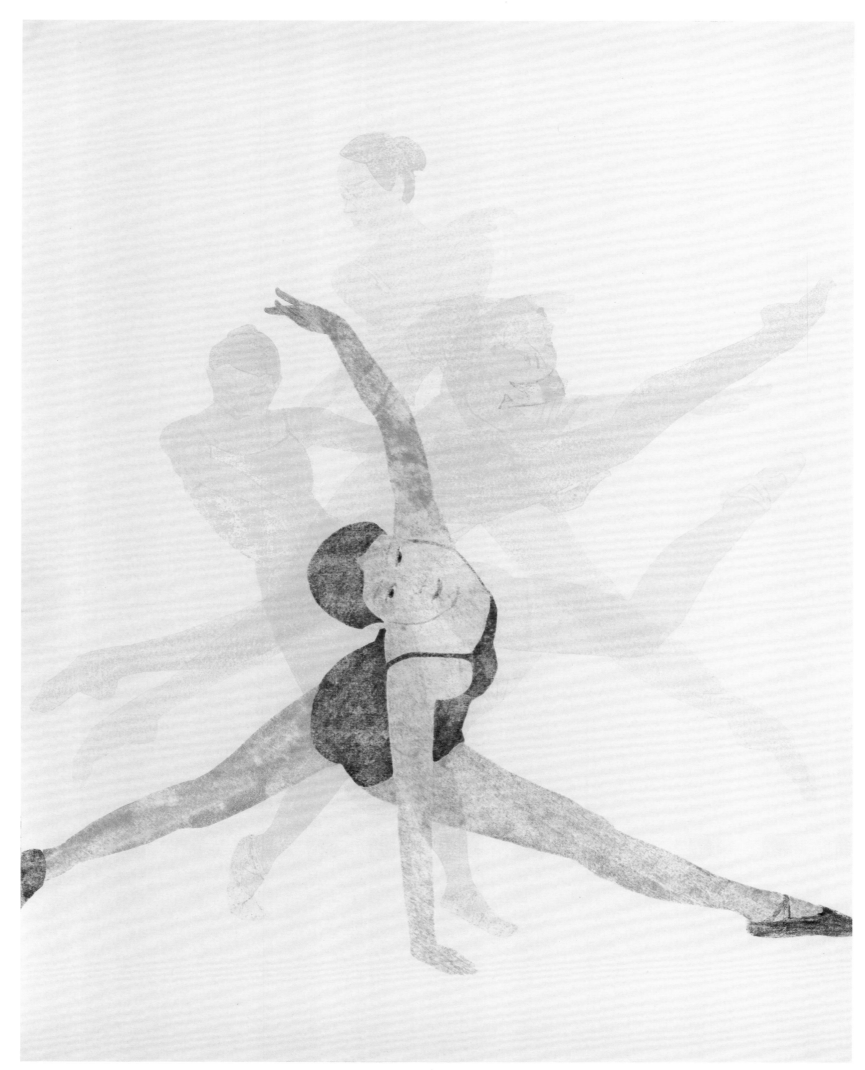

舞·青空 李小彬 150cm×100cm 2023 年

舞·幻　李小彬　100cm×120cm　2023 年

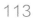

课后思考与练习

1. 本章作品对你的创作有何启发？

2. 从中选择一个喜欢的题材，创作一幅水印版画作品。

3. 你对水印版画未来的发展有何想法？

拓展阅读

1. 齐凤阁：《中国新兴版画发展史》，长春：吉林美术出版社，1994 年。

2. 冯鹏生：《中国木版水印概说》，北京：北京大学出版社，1999 年。

3. 钱存训：《中国纸和印刷文化史》，郑如斯编订，南宁：广西师范大学出版社，2004 年。

4. [德] 雷德侯：《万物：中国艺术中的模件化和规模化生产》，张总等译，北京：生活·读书·新知三联书店，2005 年。

5. 张秀民：《中国印刷史》，韩琦增订，杭州：浙江古籍出版社，2006 年。

6. 郑振铎：《中国古代木刻画史略》，上海：上海世纪出版集团，2011 年。

7. 辛德勇：《中国印刷史研究》，北京：生活·读书·新知三联书店，2016 年。

8. 俞启慧：《版画技法古今谈》，杭州：浙江人民美术出版社，2019 年。

9. [美] 何谷理：《明清插图本小说阅读》，刘诗秋译，北京：生活·读书·新知三联书店，2019 年。

10. 宿白：《唐宋时期的雕版印刷》，北京：生活·读书·新知三联书店，2020 年。

后记

在"百花齐放"的造型艺术的创作里，木刻画是有其广阔的园地和光明远大的前途的。中国的新的木刻画家们继承着这个长久而优良的民族传统，必会推陈出新，创作出更美好、更巨大的作品的。我们叙述中国木刻画史的人将不以这些历史上的光辉的作家们和其不朽的作品为结束，而是期待着那更加光明灿烂的未来。

——郑振铎《中国古代木刻画史略》

"中国水印版画"课程配套实践教材《水印版画技法》是在中国美术学院方利民、王超、张晓锋、董捷、李小彬五位老师于中国大学 MOOC 平台、学堂在线平台开设的"中国水印版画"国际化课程基础上完成的。该国际化课程建设依托中国美术学院，经多年精心打造完成。

"中国水印版画"国际化课程 2020 年上线，同年，获浙江省本科院校"互联网 + 教学"（线上线下混合课程）优秀案例一等奖。2022 年，入选浙江省国际化线上线下混合式一流课程。

本课程上线 10 章 28 小节，视频总时长 324 分钟，已有多国学员选修学习。

本课程理论与实践并重。理论方面让学习者在对中国古籍、经典版画了解的同时增强中华优秀传统文化的修养；实践方面可以拓宽创作思路、丰富创作方法。两方面共同学习能为学生奠定扎实的水印版画基础。

在这里将"中国水印版画"线上课程推荐给大家，作为本书的学习参考和补充。

方法一：中国大学 MOOC 官网搜索"中国水印版画"，注册账号即可免费学习。在电脑端学习推荐此平台。

方法二：学堂在线官网或微信小程序"学堂在线"搜索"中国水印版画"或"Chinese Waterprint Woodcut"，注册账号即可免费学习。还可以直接扫描下方二维码学习。在手机端学习推荐此平台。

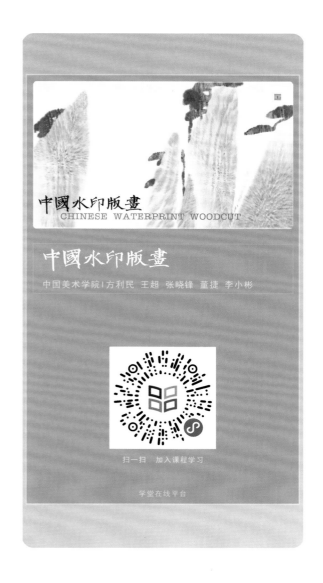

中国美术学院慕课配套教材

陈正达　主编

项目统筹　康　兰

责任编辑　刘　炜

装帧设计　杭州品研文化创意有限公司

责任校对　杨轩飞

责任印制　张荣胜

图书在版编目（ＣＩＰ）数据

水印版画技法 ／ 李小彬著. －－ 杭州 ： 中国美术学
院出版社，2024.3
中国美术学院慕课配套教材 ／ 陈正达主编
ISBN 978-7-5503-3253-9

Ⅰ．①水… Ⅱ．①李… Ⅲ．①水印木刻－版画技法
Ⅳ．①J217

中国国家版本馆 CIP 数据核字(2024)第 034862 号

水印版画技法

李小彬　　著

出 品 人：祝平凡

出版发行：中国美术学院出版社

地　　址：中国·杭州市南山路 218 号 ／ 邮政编码：310002

网　　址：http://www.caapress.com

经　　销：全国新华书店

制　　版：杭州海洋电脑制版印刷有限公司

印　　刷：浙江省邮电印刷股份有限公司

版　　次：2024 年 3 月第 1 版

印　　次：2024 年 3 月第 1 次印刷

印　　张：16

开　　本：787mm×1092mm　1／8

字　　数：90 千

印　　数：0001—1000

书　　号：ISBN 978-7-5503-3253-9

定　　价：128.00 元